初學者也能輕鬆上手！

透明水彩

花草技法

田代 知子 /著 黃嫣容/譯

Tomoko Tashiro

目次
Contents

先準備用具吧！

透明水彩的用具可以在文具用品店、網路商店等處購得。原本就有透明水彩用具的讀者，可以用現有的材料畫畫看。上手之後，即可去買自己喜愛的紙張、筆以及顏料了。

紙張

市面上有各種廠牌的紙張，本書使用的是「ARCHES細目」或「WIRGMAN厚磅中目」。熟練後就試著找尋自己喜歡的用紙吧！

鉛筆、橡皮擦、美工刀（削筆器）

●鉛筆⋯挑選偏好的筆芯硬度。
●橡皮擦⋯建議使用軟橡皮擦。柔軟又能隨意變換形狀，且不會擦出橡皮擦屑。
●美工刀⋯可以調整鉛筆筆芯的長度或依需求削尖，非常方便。

筆洗、抹布

●筆洗⋯分成兩格以上的筆洗比較方便。水髒了就要立刻更換。
●抹布⋯描繪透明水彩畫時，水分控制是最重要的。抹布是調整水分的必需品。

畫筆

準備2支上色用畫筆及1支細筆（日本畫用的面相筆），配合描繪的對象分別使用不同粗細的筆。

透明水彩顏料

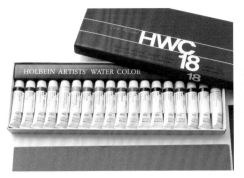

本書使用的是管狀顏料。初學者請先購買18色套組，再加買單支喜歡的顏色或是會用到的顏色。

調色盤

將管狀水彩擠入調色盤中、放置乾燥，再以水分調開使用。將相同色系的顏色配置在鄰近的位置，使用時會比較方便。

製作色票
（色表）

在調色盤上擠出顏料，並以相同的順序排列顏色，準備自己的色票。
透明水彩顏料乾燥後較難判斷顏色，利用色票來確認的話，
在調色或上色時就很方便。

 LEMON YELLOW 檸檬黃

 PERMANENT YELLOW LIGHT 永固亮黃

 PERMANENT YELLOW DEEP 永固深黃

 VERMILION Hue 朱紅（Hue）

 PERMANENT RED 永固紅

 SHELL PINK 貝殼粉

 BRILLIANT PINK 豔粉

 OPERA 歌劇紅

 MINERAL VIOLET 礦物紫

 ULTRAMARINE DEEP 深群青

 COBALT BLUE Hue 鈷藍（Hue）

 VERDITER BLUE 石青

 COMPOSE BLUE 混藍

 HORIZON BLUE 天藍

VIRIDIAN Hue 藍綠（Hue）

PERMANENT GREEN No.2 永固綠2號

PERMANENT GREEN No.1 永固綠1號

LEAF GREEN 葉綠

YELLOW OCHRE 土黃

RAW UMBER 生褐

JAUNE BRILLIANT No.1 膚色1號

濃淡深淺清楚的色票

只要先將顏料以能看出深淺變化的方式
延伸描畫出來，作畫時就會更方便。

透明水彩的基礎

準備好用具了！在開始描繪前，
先掌握透明水彩的重點吧！

畫筆 2 支為一組

透明水彩的特色就是混合與渲染的技法。準備好上色用的和沾水用的2支畫筆，在先畫上的顏色乾掉前用沾水的筆快速將色彩延展開來，或是以2種不同顏色暈染開來，就能表現出漂亮的色彩深淺變化。

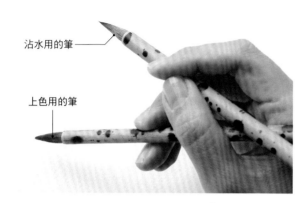

沾水用的筆

上色用的筆

 Point

水筆⋯只用來沾水的筆。如果水髒了顏色也會變混濁，所以請使用乾淨的水。

要勤於更換用水

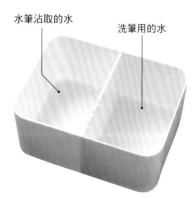

水筆沾取的水

洗筆用的水

準備有2格以上的筆洗，「水筆渲染顏色所使用的水」和「洗筆用的水」務必區分使用。如果用了髒掉的水，畫的顏色也會變得混濁。

調整水分是關鍵

水分的增減會改變作品完成後的樣子。用抹布來調整水分吧！在紙上能順暢描繪並快速暈染的水分最剛好。

筆的拿法與用法

配合線的粗細和要上色的面積，調整筆的拿法或是傾斜度，就能畫得很漂亮。一開始可能會有點難，但畫久之後就能掌握到訣竅了。

要畫細線或是小面積時

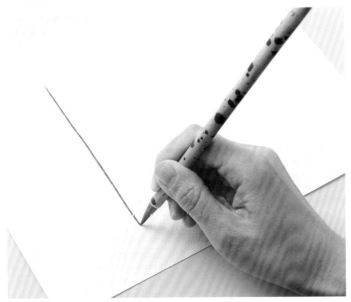

握住筆桿下方，讓筆立起來。

要畫粗線或是大面積時

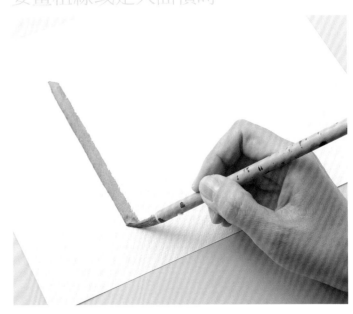

握住筆桿略上方的位置，讓畫筆傾斜。

來畫出顏色吧！

那麼，就來試著畫出顏色吧！先利用調色盤空白的地方調色。現成顏料沒有的細緻配色，可以用2種以上的顏色調配出來。不論是單色或是混色，用會覺得「水分好像太多了」的水量來調配是重點。逐次少量地混合顏色，找出想要的色彩吧！

調配顏色前

1 先讓乾淨的筆吸飽水分。

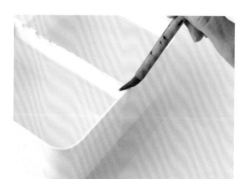

2 在筆洗邊緣壓除多餘的水分，調整筆尖的形狀。調色時一定要進行步驟1和2。

單色

1 用水溶解擠在調色盤上的顏料。

2 塗在調色盤的空白處，確認水分和顏色的狀態。

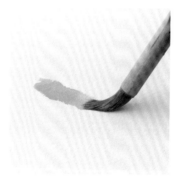

3 實際畫在紙上看看。再次確認顏色的狀態。

相同的顏色，也會因水分多寡而呈現不同的樣貌。

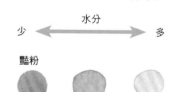
少 ← 水分 → 多

豔粉

鈷藍（COBALT BLUE）

樹綠（SAP GREEN）

2色混色

1　將第1個顏色用水調開。

2　將顏料畫在調色盤的空白處。

3　用水將畫筆洗乾淨後,再將第2個顏色調開。

4　將2個顏色混合。確認水分和顏色混合的狀態。

5　實際畫在紙上看看。再次確認顏色混合的狀態。

以不同比例混合顏色,
色調就會改變。

蔚藍　　　　　　　永固檸檬黃
(CERULEAN BLUE)　(PERMANENT YELLOW LEMON)

 ＋ ＝

 ＋ ＝

Point　調好顏色後,可以在剩下的水彩紙等處試著畫畫看,確認顏色的狀態。

享受透明水彩的樂趣

熟記透明水彩的基本技法「渲染」與「混合」，從熟悉筆和顏料開始試看看吧！
大量描繪，就能創造並習慣屬於自己的畫法。透過「顏色渲染」讓作品產生各種風情、
透過「顏色混合」享受水分和顏料比例變化的樂趣，請隨心所欲地創作吧！

渲染

渲染是指從顏色較濃的地方稀釋渲染開來的技法。趁畫紙上的顏料還沒乾時操作是描繪的關鍵！
一定要準備上色用和沾水用的2支筆，以此方式可以呈現出漂亮的濃淡變化。

1 畫上想要渲染開的顏色。一定要先在旁邊準備好沾水用的筆。

2 盡快改換沾水用的筆，以將顏色向外拉的方式渲染開來。

Point

可以表現出漂亮的顏色濃淡變化！

混合

將水彩顏料重疊上色，就能呈現出特別的氛圍，這是透明水彩的魅力之一。準備2支上色用的筆，
並事先讓筆沾滿顏料和水分備用。

1 塗上第1個顏色。

2 趁還沒乾的時候疊上第2個顏色。

3 2個顏色會自然而然地融合在一起，呈現出漂亮的漸層。

Point

假如在要上色的部分先刷上水分，2個顏色重疊的程度就會隨之改變。

顏色縫合

讓水彩顏料混合，使2個重疊的顏色自然地融合在一起。
透過縮小或擴大2色接觸的邊緣，就能改變顏色縫合的樣子。

> Point
>
> 享受顏色自然地
> 混合交錯在一起
> 所呈現出的色調！

1 將上色用的筆沾滿顏料和水分，塗上2個顏色。

2 2個顏色自然地暈染在一起，呈現出漂亮的漸層。

疊色

顏料和水分的多寡、紙張表面是濕的還是乾的，顏色重疊時呈現的狀態都會有所不同。
在第1個顏色乾了之後才畫上第2個顏色的情況，也會因為顏料和水分的多寡而有不同的呈現。

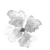

> Point
>
> 水彩顏料和水分的多寡、
> 重疊上色的時間點等，
> 試著嘗試看看各種變化吧！

2個不同顏色（黃色和藍色）重疊上色。　　相同顏色重疊上色，可以表現出對比或立體感。　　在黃色上重疊畫上少許藍色。

關於花草速寫的建議

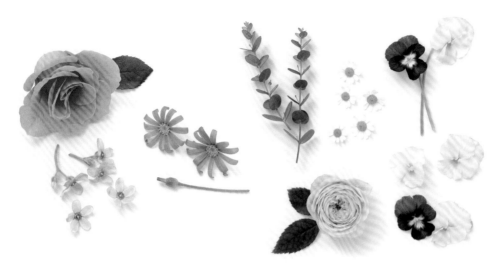

實際描繪前先觀察花草，建議從各種角度觀看或是觸摸看看。請試著將自己家中庭院裡的花草或是從花店買來的花草放在面前，一邊賞玩一邊愉快地描繪。即使草稿的形狀有點不太正確也不要太在意，自由地畫看看吧！

●試著用美工刀將鉛筆削尖

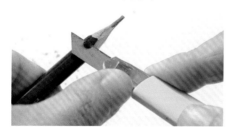

在畫草稿時，可以用美工刀調整筆芯的長度，會比用削鉛筆機削的更耐用。雖然還沒習慣以前會有點辛苦，但慢慢找出自己喜歡的筆芯長度與尖銳度，上手之後就會很方便。

●試著使用軟橡皮擦

描繪草稿時，利用捏成方便使用大小的軟橡皮擦，以在畫面上按壓或是磨擦的方式擦除鉛筆線條。因為很柔軟且可隨心所欲地變化形狀，很精細的地方也能漂亮地擦除，而且不會產生橡皮擦屑。

●試著描繪在筆記本或明信片上

在筆記本或明信片上描繪花草，能夠品味與畫在專用水彩紙上不同的樂趣。美術用品專賣店也會販售水彩紙筆記本或明信片。製作自己專屬的花草圖鑑，或是在信上加上花草圖案等，都非常合適。

第1章

和花草遊戲

基礎篇

先描繪形狀簡單的花朵、葉子及顏色較少的圖案，
來熟悉花草速寫的畫法。請逐步學習透明水彩的「渲染」與「混合」
基本技法，盡情地描繪看看吧！

1 鬱金香 Tulip

別稱 ：鬱金
分類 ：百合科鬱金香屬
學名 ：Tulipa
花季 ：3～5月
花語 ：（所有鬱金香）關懷、博愛
　　　（黃色鬱金香）無望的愛、名聲

為春天花園增添色彩的鬱金香。原產地從圖博起至中東、地中海沿岸地區。很像伊斯蘭教徒盤於頭上的頭巾「特本」，據說也是阿拉伯語中「特本」一詞的由來。16世紀時傳入歐洲，有「高貴之花」之稱且帶來了「鬱金香狂熱時代」，球根價格的暴起暴落還曾使歐洲經濟陷入極大的混亂。是不論今昔都讓人深深著迷的花朵。

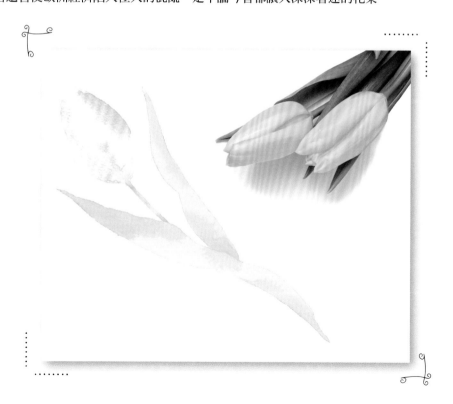

草圖（線稿）在P113。

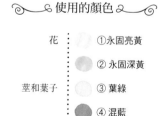

── 使用的顏色 ──

花　　　① 永固亮黃
　　　　② 永固深黃
莖和葉子　③ 葉綠
　　　　④ 混藍

花

1 從左邊的花瓣上方開始，用充滿水分的黃色上色。

①

2 將畫筆逐漸往下移動。

①

3 右側的花瓣也用黃色上色。

①

4 馬上在花瓣的交界處疊上較深的黃色。用筆尖以輕點的方式上色，顏色就會混合並渲染開來。

②

5 左邊花瓣的上方也疊上較深的黃色。

②

6 從右邊花瓣的上方開始，沿著邊緣疊上較深的黃色。

②

7 沿著花瓣下方膨脹的輪廓疊上較深的黃色，就能呈現出立體感。

②

莖和葉子

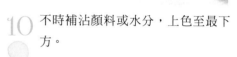

8 用筆尖以較亮的黃綠色俐落地拉出線
條,畫出莖部。
③

9 以亮黃綠色畫出左側的葉子。
③

10 不時補沾顏料或水分,上色至最下
方。
③

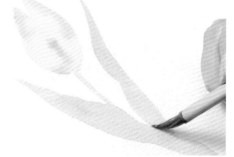

11 右邊的葉子也用亮黃綠色來畫。

③

12 將畫筆慢慢往下移動上色。
③

趁著亮黃綠色還沒乾，在花朵和莖部的連結處用較深的藍色暈染。
④

從左邊葉子的前端開始，沿著邊緣用較深的藍色暈染開來。
④

右側葉子的根部也用較深的藍色暈染開來。
④

以相同方式，將右側的葉子也從前端開始以較深的藍色暈染開來。
④

左邊葉子的根部也以較深的藍色暈染開來。在葉子上各處疊上較深的藍色，就能呈現出真實感。
④

…完 成…

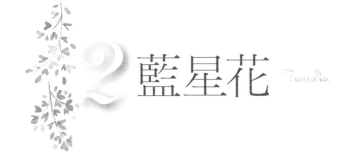

2 藍星花 Tweedia

別稱 ： 瑠璃唐綿
分類 ： 夾竹桃科藍星花屬
學名 ： Oxypetalum caeruleum
（ Tweedia caerulea ）
花季 ： 5～10月
花語 ： 幸福的愛、互信的心

不畏酷暑，會開出可愛星形花朵的藍星花。「藍星花」是在園藝界中常用的名稱，由於全株長著白色的細絨毛，又有「瑠璃唐綿」之稱。在歐洲的婚禮中會當作「Something Blue」佩戴在新娘身上，據說這樣就能得到幸福。藍色代表著真誠、純潔，在生下男孩子時會當成祝賀的顏色，也經常使用在婚禮的花束中。

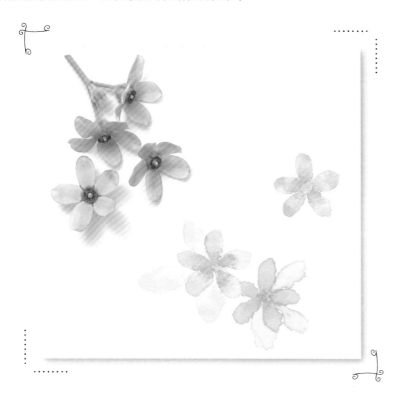

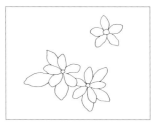

草圖（線稿）在P113。

∽ 使用的顏色 ∾

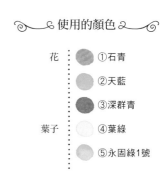

花
- ①石青
- ②天藍
- ③深群青

葉子
- ④葉綠
- ⑤永固綠1號

1 用飽含水分的明亮藍色塗上花瓣。

①

2 沿著圓弧的輪廓一片一片上色。

①

3 將5片花瓣都畫好。

①

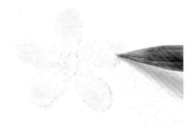
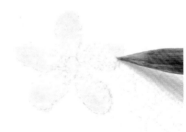

4 趁亮藍色未乾，在花瓣前端疊上水藍色。用筆尖稍微輕點即可，顏色會自然地融合。

②

5 一片一片仔細地疊上水藍色。呈現出亮藍色與水藍色的漸層，讓花朵充滿生命感。

②

6 中央以較深的藍色上色。

③

以水藍色畫出右邊的花。改變不同花朵的底色（水藍色或較明亮的藍色），就能為畫面加分，讓作品更顯得有趣。
②

中央以較深的藍色描繪。
③

葉子

花朵的顏料乾了以後，用亮黃綠色畫出葉子。
④

沿著輪廓的圓弧，一片一片仔細描繪。
④

上色時要留意不要畫到花朵。
④

在葉片的前端疊上較深的黃綠色。

⑤

一點一點地將2種顏色暈染開來，畫出漂亮的漸層。

⑤

右邊花朵的葉子，從根部到2/3處用較深的黃綠色來畫。

⑤

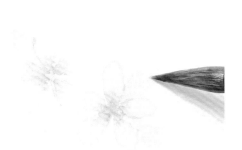

上色時要留意別畫到花朵。

⑤

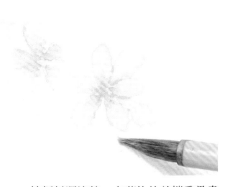

趁顏料還沒乾，在葉片的前端重疊畫上亮黃綠色。另一片葉子則整體都用亮黃綠色來描繪。將葉片分別做些顏色變化，就能讓畫面給人更有趣的印象。

④

… 完 成 …

四季花朵速寫　Watercolor Flowers of the Four Seasons

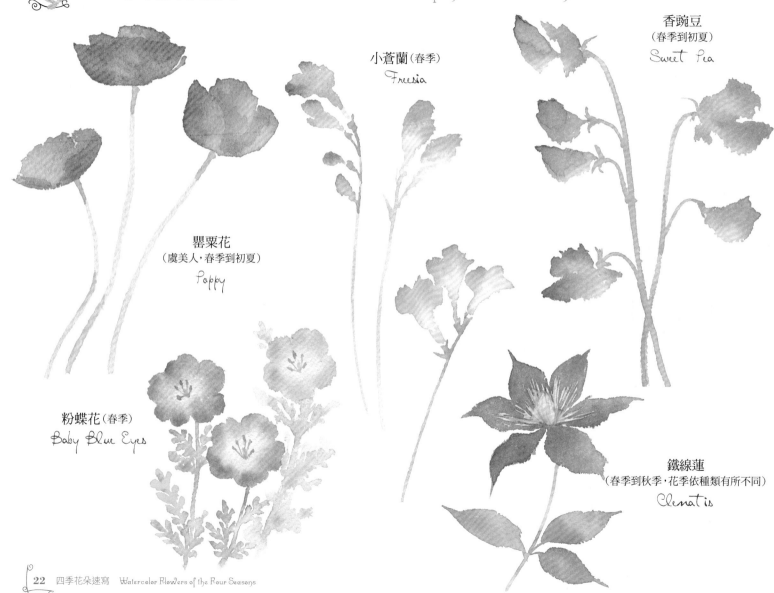

香豌豆
（春季到初夏）
Sweet Pea

小蒼蘭（春季）
Freesia

罌粟花
（虞美人・春季到初夏）
Poppy

粉蝶花（春季）
Baby Blue Eyes

鐵線蓮
（春季到秋季・花季依種類有所不同）
Clematis

日本是四季皆美的國度。庭院或散步的街道上，春夏秋冬都能看見花朵們呈現出天真爛漫的姿態。
就以玩賞四季多彩花朵們的方式，試著直接描繪出感覺到的樣子吧！

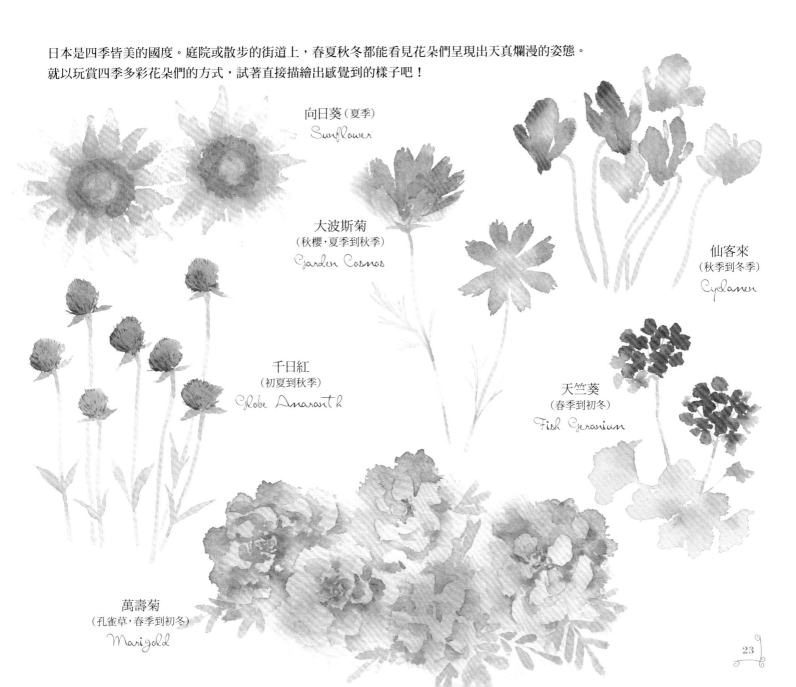

向日葵（夏季）
Sunflower

大波斯菊
（秋櫻，夏季到秋季）
Garden Cosmos

仙客來
（秋季到冬季）
Cyclamen

千日紅
（初夏到秋季）
Globe Amaranth

天竺葵
（春季到初冬）
Fish Geranium

萬壽菊
（孔雀草，春季到初冬）
Marigold

23

3 粉紅玫瑰 *Pink Rose*

分類 ：薔薇科薔薇屬
學名 ：Rosa
花季 ：5～11月
花語 ：（所有的玫瑰花）愛與美
　　　（粉紅玫瑰）端莊、高雅、刻骨銘
　　　心、溫暖的心、愛的誓約、可愛的人

在數量繁多的花朵中，玫瑰是一種特別華麗、芳香，長久以來深得人心的花朵。據說起源於7000萬年前，從古至今，世界各地都有關於玫瑰花的傳說或逸聞。我想應該有許多人想試著用透明水彩畫畫看如此美麗的玫瑰花。這裡就為大家介紹初學者也能輕鬆描繪的基本玫瑰花畫法。建議在旁邊放一朵真的玫瑰花，一邊觀察一邊描繪。

草圖（線稿）在P113。

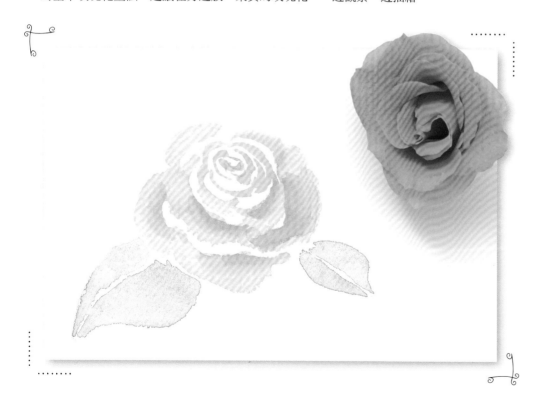

使用的顏色

花　　①豔粉

　　　②貝殼粉

葉子　③藍綠（Hue）
　　　土黃　　　　　混色

花

1 從花朵的中心開始，用粉紅色描繪花瓣中央的螺旋狀。
①

2 以粉紅色畫出花瓣的邊界和圓弧的部分。
①

3 外緣較為開放的花瓣則畫出較大的面積。
①

4 趁顏料還沒乾，用沾了清水的筆將顏色往花瓣外緣推開。需要使用到沾了清水的筆時，先準備好放在旁邊就很方便。

5 以同樣方法，用較大的面積畫出更外緣的花瓣。
①

6 趁顏料還沒乾，用沾了清水的筆一邊移動，一邊將顏色往花瓣外緣渲染開來。因為顏料很容易乾，可以頻繁地用水筆推開顏色。
①

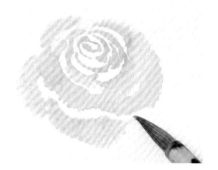

7 最外側的花瓣也用粉紅色上色，再以沾了清水的筆推開渲染。

①

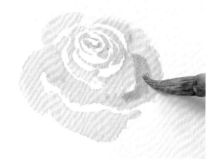

8 粉紅色顏料乾了之後，在外緣花瓣產生陰影的地方用貝殼粉疊上顏色。

②

9 在花瓣交界處也用貝殼粉重疊上色。

②

10 趁顏料還沒乾，用沾了清水的筆將顏色往花瓣外緣推開渲染。

11 一片一片仔細地重複「在陰影處疊上貝殼粉、以沾了清水的筆推開顏色」的步驟。

②

12 在花瓣交界處或陰影處疊上顏色，就能呈現出花瓣重疊的感覺及立體感。

②

葉子

13 用綠色畫出左邊葉子的左半邊。
③

14 畫出葉子的右半邊，留下葉脈處不上色。
③

15 在葉子右半邊的根部以綠色重疊上色。
③

16 葉子左半邊的前端也以綠色重疊上色，呈現出陰影和立體感。
③

17 右邊的葉子也同樣用綠色來畫。
③

18 留下葉脈處不上色，其餘部分塗上綠色。
③

19 在葉子根部或前端以綠色疊色，呈現出陰影和立體感。
③

…完成…

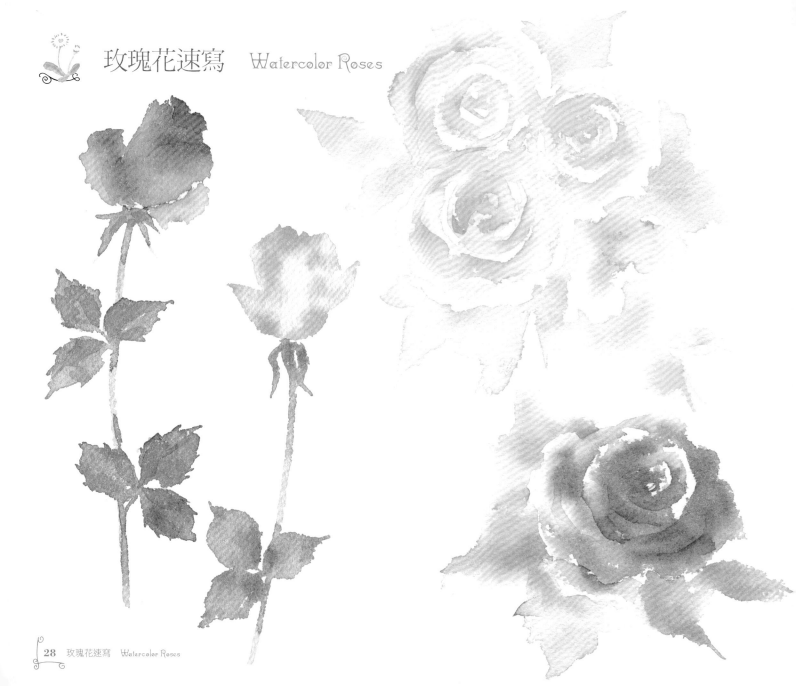

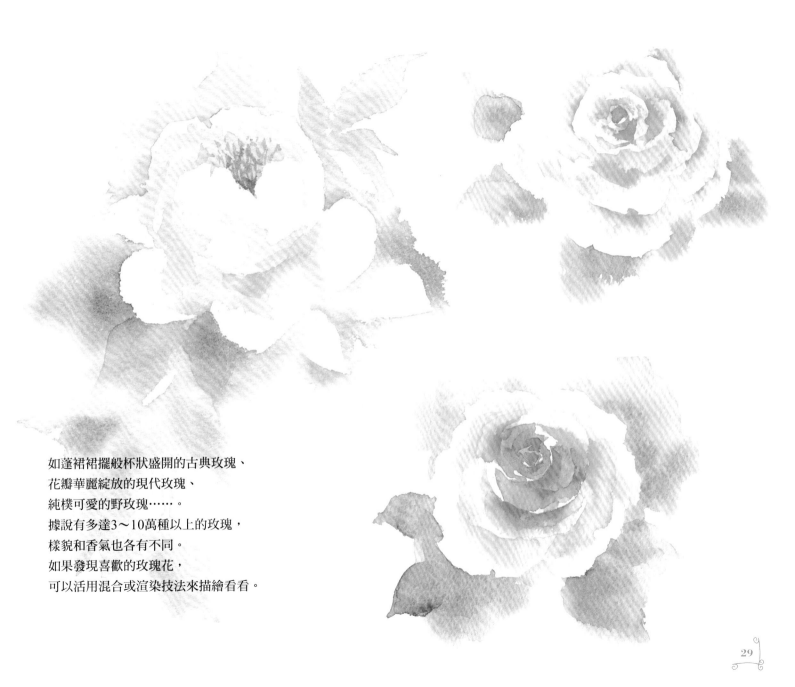

如蓬裙裙擺般杯狀盛開的古典玫瑰、
花瓣華麗綻放的現代玫瑰、
純樸可愛的野玫瑰⋯⋯。
據說有多達3～10萬種以上的玫瑰，
樣貌和香氣也各有不同。
如果發現喜歡的玫瑰花，
可以活用混合或渲染技法來描繪看看。

山藥葉 *Japanese Mountain Yam*

別稱 ：日本山藥
分類 ：薯蕷科薯蕷屬
學名 ：Dioscorea japonica
花季 ：7～9月
花語 ：長壽、堅強的心、戀愛的嘆息、
　　　　療癒、悲傷的回憶

有著可愛心形葉子的山藥，是在日本各地山林田野中都可見到的爬藤類植物。相對於村落中種植的芋頭等根莖類，它是在山野中自然生長的，所以稱為「山藥」。據說世界上約有600種的野生山藥類植物。夏天會長出小小的白色雄花，帶有黏稠感的根部可以食用。葉柄末端會長出山藥豆，也可以做成炊飯享用。

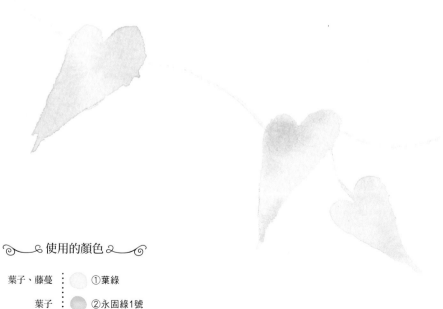

⟬ 使用的顏色 ⟬

葉子、藤蔓 ：　○①葉綠

葉子 ：　●②永固綠1號

草圖（線稿）在P114。

葉子

1 以亮黃綠色畫出整片葉子。
①

2 趁顏料還沒乾，在葉片的根部疊上較深的黃綠色。只要用筆尖點上顏色，就會暈染開來。
②

3 葉片前端也以較深的黃綠色重疊上色。
②

4 用相同的畫法畫出所有葉片。

藤蔓

··· 完 成 ···

5 用細的畫筆，以亮黃綠色描繪藤蔓。
①

6 以筆尖俐落地拉出線條。藤蔓捲曲的地方則邊轉動筆尖邊描繪。
①

5 尤加利葉 *Argyle Apple*

分類 ： 桃金孃科尤加利屬
學名 ： Eucalyptus
花季 ： 2～10月（依品種不同而異）
花語 ： 重生、新生、回憶

因為無尾熊都吃這種葉子而廣為人知的尤加利，為澳洲原生種植物，有400～700多個品種，葉片的顏色和形狀也有很多類型。日本的鮮花店或園藝用品店中，最常見的是銀圓尤加利葉，有防腐與防蟲等功能，是很受歡迎的觀葉植物。使用尤加利油製作的肥皂或香氛精油洗髮乳等，香氣能夠緩解感冒或花粉症的症狀，有恢復精神的功效。

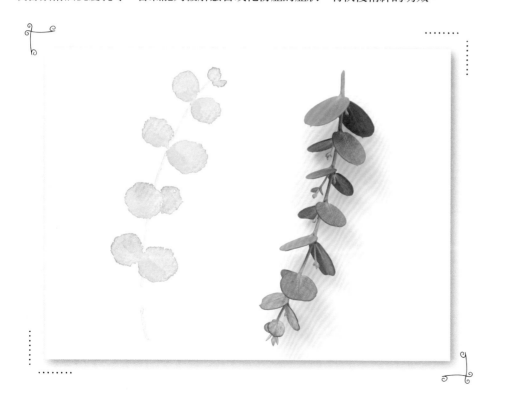

草圖（線稿）在P114。

⊱ 使用的顏色 ⊰

葉子 ┄┄┄┄ ①混藍

葉子、莖 ┄┄┄ ②土黃 ┐
　　　　　　　 混藍 ┘混色

葉

1 用較深的水藍色畫出莖部前端的小片葉子。
①

2 旁邊的小葉子也以較深的水藍色來畫。
①

3 趁顏料還沒乾，在葉片的根部疊上綠色暈染。
②

4 略大的葉片則沿著外緣塗上半邊的綠色。
②

5 根部塗上較深的水藍色，讓兩種顏色暈染在一起。
①

6 以同樣的方式，將成對的另一片葉子根部也塗上較深的水藍色。
①

7 外緣則塗上綠色，將兩色渲染開來。
②

8 以相同的方式，在葉片的根部塗上較深的水藍色，再於外緣塗上綠色渲染開來。

9 將較深的水藍色和綠色的面積稍微做點變化，就能呈現出真實感。

10 一片一片仔細地以兩個顏色重疊上色，並且渲染開來。

11 顏料乾了以後，在葉片根部疊上較深的水藍色，用沾了清水的筆將顏色往外渲染。

①

12 一片一片仔細地在陰影處用較深的水藍色上色，再用沾了清水的筆渲染開來，重複此步驟。在交界處或陰影處重疊上色，就能呈現出立體感。

①

13 同樣地，下方的葉片根部也以較深的水藍色重疊上色。

①

莖

14 趁顏料還沒乾，用沾了清水的筆渲染開來。因為顏料很容易就乾了，要頻繁地用水筆暈開。

15 所有葉片的根部都以較深的水藍色重疊上色。

①

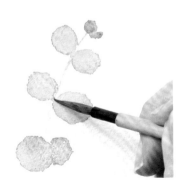

16 用細筆以綠色畫出莖。

②

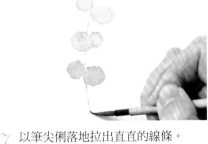

17 以筆尖俐落地拉出直直的線條。

②

… 完 成 …

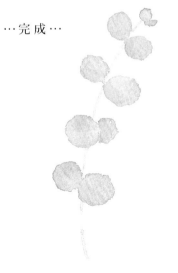

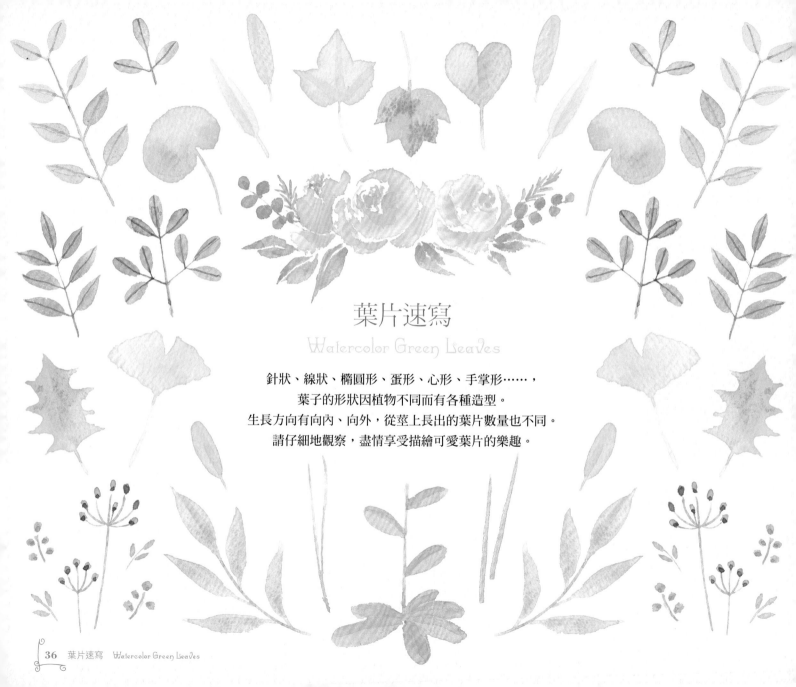

葉片速寫
Watercolor Green Leaves

針狀、線狀、橢圓形、蛋形、心形、手掌形⋯⋯，
葉子的形狀因植物不同而有各種造型。
生長方向有向內、向外，從莖上長出的葉片數量也不同。
請仔細地觀察，盡情享受描繪可愛葉片的樂趣。

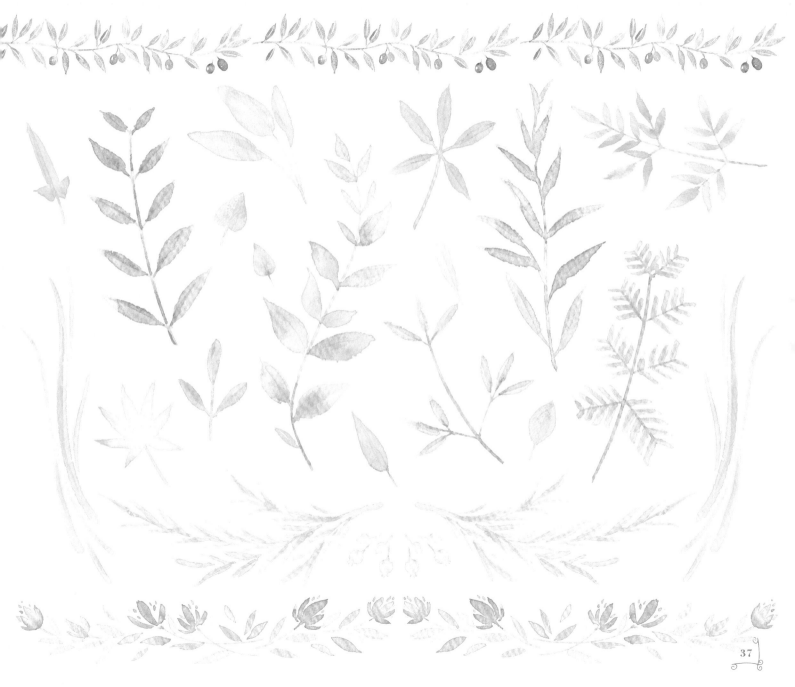

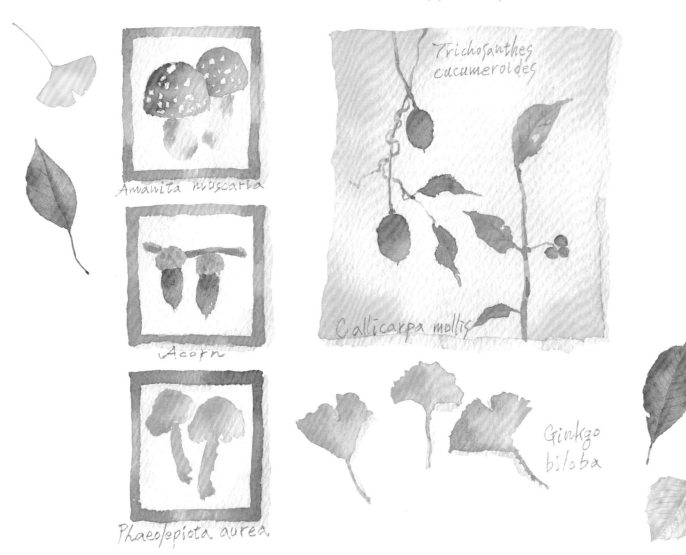

Amanita muscaria

Acorn

Phaeolepiota aurea

Trichosanthes cucumeroides

Callicarpa mollis

Ginkgo biloba

秋天散步的路途上，有許多可愛的元素。路旁有色彩鮮艷的落葉，
如果漫步在山裡，還有橡實或松果等如寶石般閃閃發亮的果實及各種蕈類。
採集落葉或果實，以速寫描繪下來，就能做成漂亮的秋天圖案集。

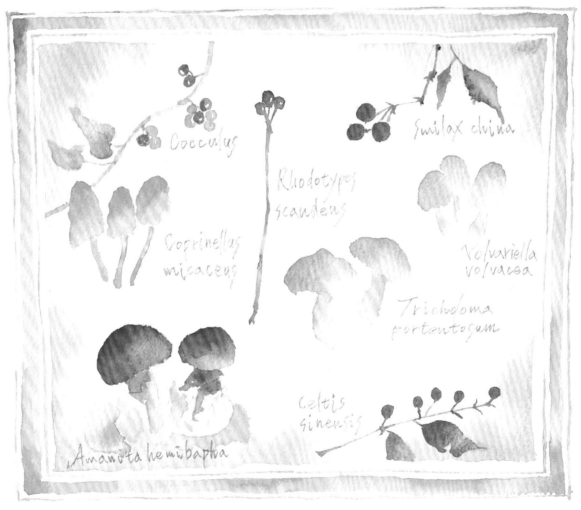

6 彩霞 Sunset

黃昏的時候，若地點、季節、時間、天氣等要素配合，就能看見天空呈現美麗的漸層。
一邊享受透明水彩才能享受的「混合」、「渲染」樂趣，一邊試著描繪天空的彩霞看看
吧！改變顏料或水的量，乾燥後的顯色和暈染狀況也會有所差異。可以參考本書的描繪
方式，選擇當天看到的彩霞顏色來試著畫看看也很不錯。

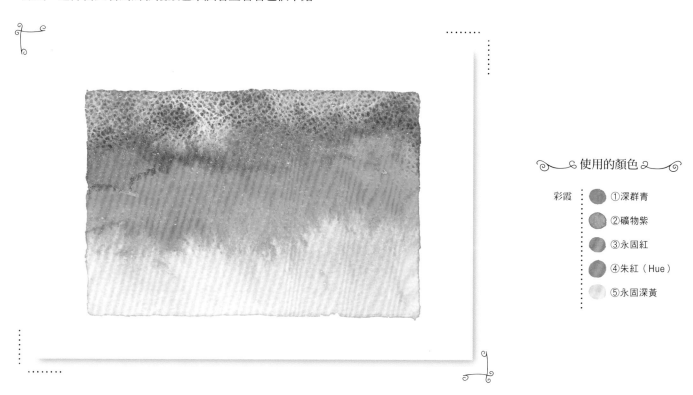

⟿ 使用的顏色 ⟾

彩霞　　●①深群青

　　　　●②礦物紫

　　　　●③永固紅

　　　　●④朱紅（Hue）

　　　　●⑤永固深黃

彩霞

1 用飽含水分的深藍色開始上色。

①

2 搖晃、移動筆尖將顏色推開。

①

3 趁深藍色顏料未乾，馬上在下方以紫色上色。兩個顏色會自然地縫合在一起，呈現出美麗的漸層。

②

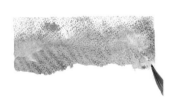

4 趁紫色顏料未乾，馬上在下方以紅色上色。

③

5 趁紅色顏料未乾，馬上在下方以深橙色上色。

④

6 趁深橙色顏料未乾，馬上在下方塗上深黃色。這樣就能畫出5種顏色分層的美麗漸層。

⑤

…完 成…

天空和雲朵的速寫 Watercolor Sky and Clouds

Clouds were floating
in the blue sky.

As a boy, I used to lie
on my back on the grass
and look at clouds.

夏天的積雨雲、黃昏的鱗狀雲、飛機雲，或是美麗的彩霞、雨後的彩虹等，看到了都會讓人雀躍不已。
因季節、天氣和時間不同，天空的顏色及雲朵的形狀都會有所變化。相同的景色無法看到第二次。
當覺得「哇，好美啊！」的時候，就試著用畫筆捕捉看看吧！

No sooner had it stopped raining
than a beautiful rainbow appeared.

Wishing You Comfort
and Peace

Have a wonderful
summer vacation!

花朵渲染速寫

Watercolor Blending and
Scumbling with Flowers

利用水彩的混合技巧描繪花朵。
這是將當下的一瞥留在畫紙上的作業。
快速俐落地將顏色刷開會很鮮豔，
重疊上色也能創造出新的顏色層次。
請讓水和顏料自由自在地發揮，
愉快地暈染描繪看看。

7 黃色玫瑰圖案

Yellow Rose Pattern

分類 ： 薔薇科薔薇屬
學名 ： Rosa
花季 ： 5～11月
花語 ： （所有的玫瑰花）愛與美
　　　　（黃色玫瑰）友情、奉獻、可愛、
　　　　忌妒、淡薄的愛

參考P24～27介紹的玫瑰花畫法，在紙上重複畫上數朵小小的黃色玫瑰花，就能變成可愛的圖樣。黃色玫瑰有「友情」、「奉獻」、「可愛」等美好的花語，是能增進友誼、也很適合用來鼓勵朋友的花朵，附在卡片或是信件中也很棒。將花朵或葉子的顏色慢慢做些變化，耐心並愉快地描繪看看吧！

草圖（線稿）在P114。

使用的顏色

花朵 ： ①檸檬黃

　　　　②永固亮黃

　　　　③永固深黃

葉子 ： ④石青

　　　　⑤葉綠

亮黃色的花朵

1 從花朵的中央開始，以亮黃色描繪花蕊。

①

2 以亮黃色畫出花瓣的邊界及圓弧的部分。

①

3 外緣較為開放的花瓣則畫出較大的面積。

①

4 趁顏料還沒乾，用沾了清水的筆將顏色往花瓣外緣推開。

5 趁顏料還沒乾之前，在形成陰影的地方疊上黃色。只要用筆尖點上顏色，就會暈染開來。

②

6 在外緣的花瓣疊上多一點黃色，就能呈現出立體感。

②

深黃色的花朵

7 從花朵的中央開始，以黃色描繪花芯。

②

8 以黃色畫出花瓣的邊界及圓弧的部分。

②

9 外緣較為開放的花瓣則畫出較大的面積。

②

10 趁顏料還沒乾，用沾了清水的筆將顏色往花瓣外緣推開。

11 趁顏料還沒乾之前，在形成陰影的地方疊上深黃色。只要用筆尖點上顏色，就會暈染開來。

③

12 一片一片仔細地重複「在陰影處疊上深黃色、以沾了清水的筆推開顏色」的步驟。

③

葉子

13 花朵的顏料乾了以後，用亮藍色畫出葉子的左半邊。
④

14 葉脈處留白，右半邊則畫上亮黃綠色。
⑤

15 在亮藍色葉子的根部點上亮黃綠色暈染。
⑤

16 在亮黃綠葉子的前端點上亮藍色暈染。
④

…完 成…

17 其他的葉片則是將葉脈處留白，其餘部分以亮藍色來畫。
④

18 在葉片的根部或前端以亮黃綠色暈染。
⑤

19 只要分別將花朵或葉子的顏色稍做改變，就能讓畫面充滿亮點，呈現出活潑的感覺。

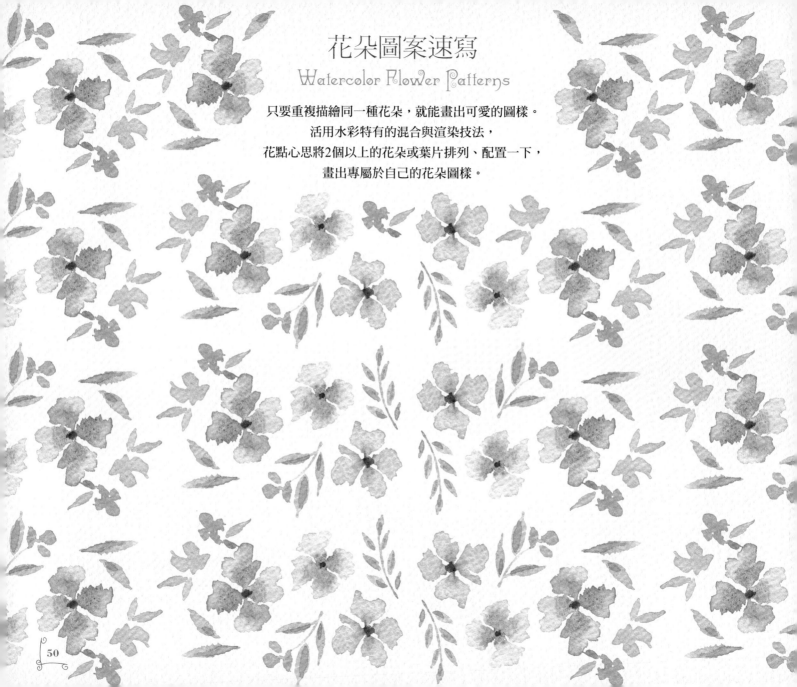

花朵圖案速寫
Watercolor Flower Patterns

只要重複描繪同一種花朵，就能畫出可愛的圖樣。
活用水彩特有的混合與渲染技法，
花點心思將2個以上的花朵或葉片排列、配置一下，
畫出專屬於自己的花朵圖樣。

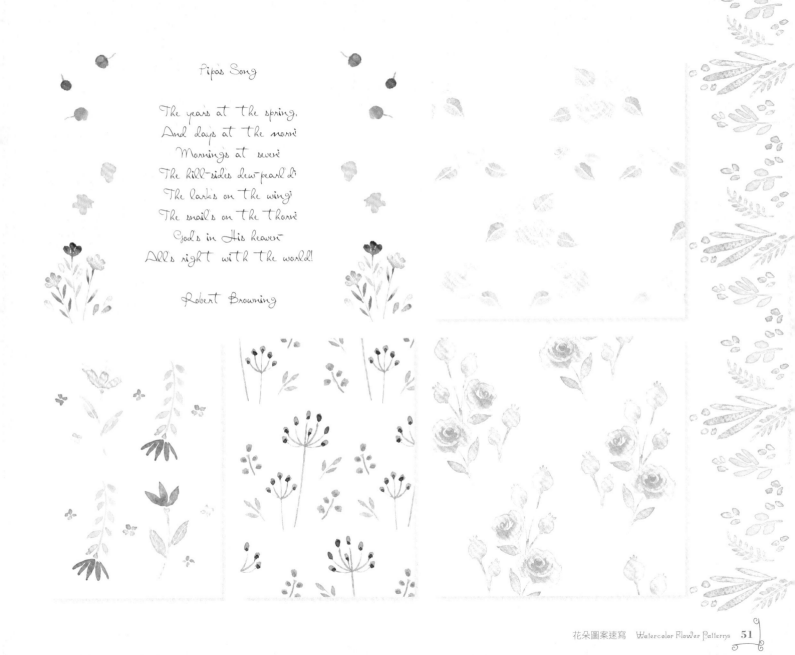

Pipa's Song

The year's at the spring,
And day's at the morn;
Morning's at seven;
The hill-sides dew-pearl'd;
The lark's on the wing;
The snail's on the thorn;
God's in His heaven—
All's right with the world!

Robert Browning

可愛的水彩圖案速寫　Watercolor Pretty Patterns

Happy Birthday
to You

THE BEST
IS
YET
TO COME !

橫條紋、格子、圓點、磁磚狀、心形……，都是溫暖柔和的水彩圖樣。
以手繪才能表現出來的、帶點抖動感的線條或溫柔的筆觸等所描繪的卡片，收到的人應該也會很開心。

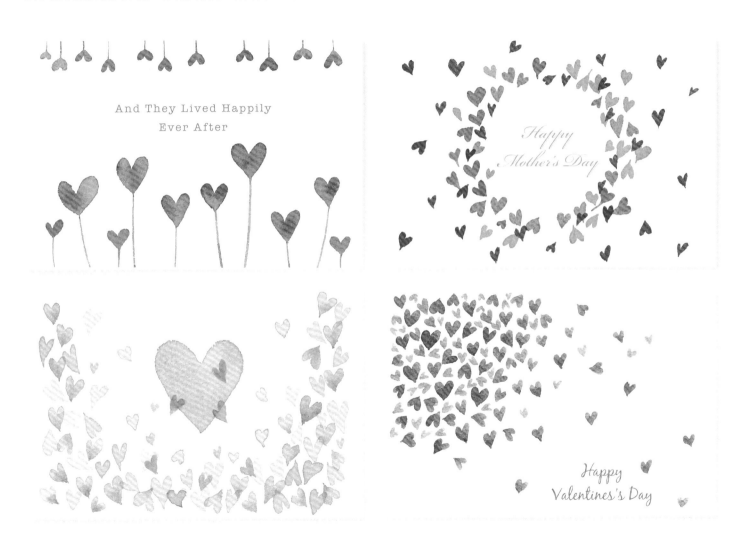

緞帶裝飾速寫 *Watercolor Ribbons*

用水彩描繪的緞帶裝飾，也能成為可愛的圖案設計。

請試著將喜歡的顏色以喜歡的方式連結，一邊享受混合與渲染的樂趣一邊進行描繪。

在緞帶中寫字，就能當作邊框，作為卡片或是信件的頁首，即可創造出時髦的氛圍。

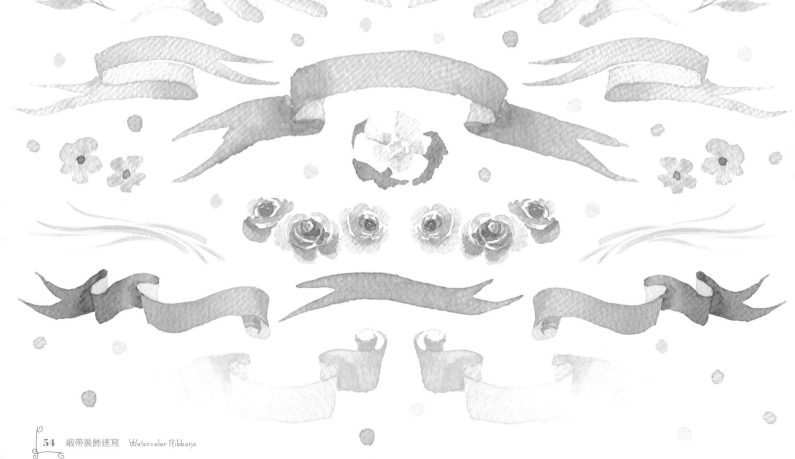

第 2 章

和花草遊戲

應用篇

試著挑戰形狀稍微複雜一點的花朵，或是數量較多的花草。
開始熟悉透明水彩之後，
請找出自己喜歡的描繪方式。

8 藍雛菊 *Blue Daisy*

別名：琉璃雛菊
分類：菊科琉璃雛菊屬
學名：Felicia
花季：3～5月、10～12月
花語：受到恩惠的、幸福、純樸、
　　　可愛的你、幫助

長著許多細細的花莖、開出藍紫色花朵的藍雛菊。藍雛菊的花語是「恩惠」、「幸福」，屬名「Felicia」是拉丁文中「felix＝受到恩惠」一詞的語源，據說是因為花朵數量多如寶石散落般而得此名。多片花瓣綻放的樣子呈現出純粹的美，所以也衍生出「純樸」、「純真」等花語。

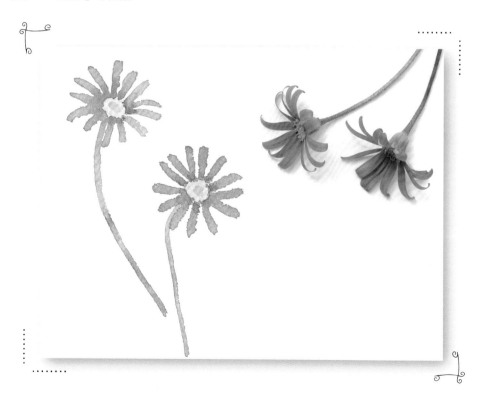

草圖（線稿）在P115。

～使用的顏色～

花 ①永固深黃

②礦物紫
石青 ┐混色

花、莖 ③礦物紫

莖 ④藍綠（Hue）
土黃 ┐混色

花

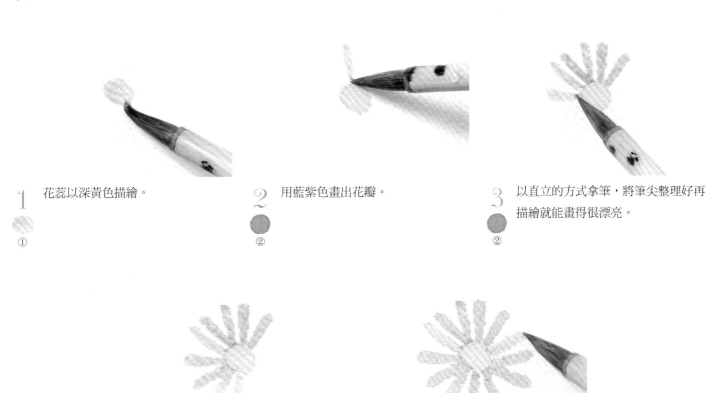

1 花蕊以深黃色描繪。
①

2 用藍紫色畫出花瓣。
②

3 以直立的方式拿筆，將筆尖整理好再描繪就能畫得很漂亮。
②

4 頻繁地補足水分或顏料，一片一片地仔細畫。
②

5 將花瓣的長度和粗細等調整至均等，漂亮地完成。
②

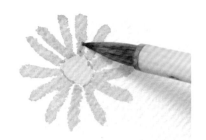

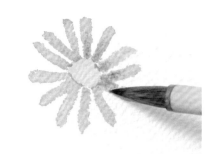

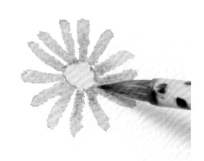

6 在花瓣內側重疊畫上紫色。
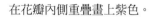
③

7 一片一片仔細地重疊上色。
③

8 用沾了清水的筆將紫色往花瓣外緣推開，讓顏色渲染開來。
③

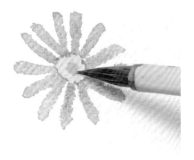

9 花蕊中央疊上較深的黃色，呈現出立體感。
①

10 花瓣的顏料乾了之後，再次於花瓣內側重疊畫上紫色，呈現出真實感。
③

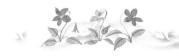

莖

11 用紫色描繪右側花朵的莖。以筆尖俐
落地拉出線條。
③

12 趁還沒乾，在莖的下半部以紫色重疊
上色。
③

13 在莖與花的連接處以綠色重疊上色，
使兩個顏色融合在一起。
④

14 另一朵花的莖部則是從連
接處開始，以綠色描繪
1/3的長度。
④

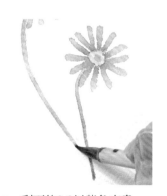

15 剩下的2/3以紫色來畫。
③

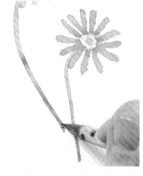

16 趁顏料未乾之前，在各處
疊上紫色加以點綴。
③

…完成…

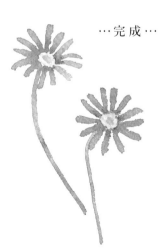

洋甘菊 Camomile

別稱 ： 母菊
分類 ： 菊科果香菊屬
學名 ： Matricaria chamomilla
花季 ： 3～6月
花語 ： 能忍受苦難、逆境帶來的力量、
　　　　療癒人心、清秀的

從春季到初夏，開著帶有香氣且花型小巧可愛的洋甘菊。適合食用與藥用，是能夠享受如蘋果般香氣的代表性香草植物。學名中的「Matricaria」有「母親的」、「子宮」等含意，在德國被稱為「母親的藥草」，不論在孕期或是生產後都能夠食用。有緩和失眠、壓力、疼痛等功能，舒緩精神的效果也廣為人知。

草圖（線稿）在P116。

❧ 使用的顏色 ❧

花 ： ①永固亮黃

葉子 ： ②永固綠1號

③混藍

花

1 用黃色畫出花蕊。

①

葉子

2 洋甘菊的花蕊是有點蓬鬆的圓球狀,所以要一邊留意圓弧感一邊描繪。

①

3 葉子則用飽含水分的深黃綠色來畫。

②

4 一邊留意不要畫到花瓣的邊緣,一邊描繪出全部的葉子。

②

5 趁顏料未乾，用較深的水藍色在葉子上各處
重疊上色。只要用筆尖到處點上顏料即可，
③ 讓顏色暈染開來。

6 花瓣之間的葉子用細筆來疊色，就能畫得很
漂亮。
③

7 頻繁地補足水分和顏料，享受顏料渲染與暈
開的樂趣吧！
③

花

8　花蕊的顏料乾了以後，再用黃色重疊
　　上色。

①

9　用沾了清水的筆將黃色渲染開來。

10　仔細地一個一個重疊上黃色並加以渲
　　染。

①

…完 成…

11　在花蕊疊上黃色，就能表現出圓球狀
　　及立體感。

①

香草植物速寫 Watercolor Herbs

充滿芬芳的自然香氣、有可愛花朵或葉子的香草植物。

許多品種都不需要特別的呵護、很容易栽培，就算是初學者也能在家輕鬆種植。

將自家栽種的香草植物畫下來，然後用來做料理、泡茶或製作天然的美妝品等，用途廣泛又相當迷人。

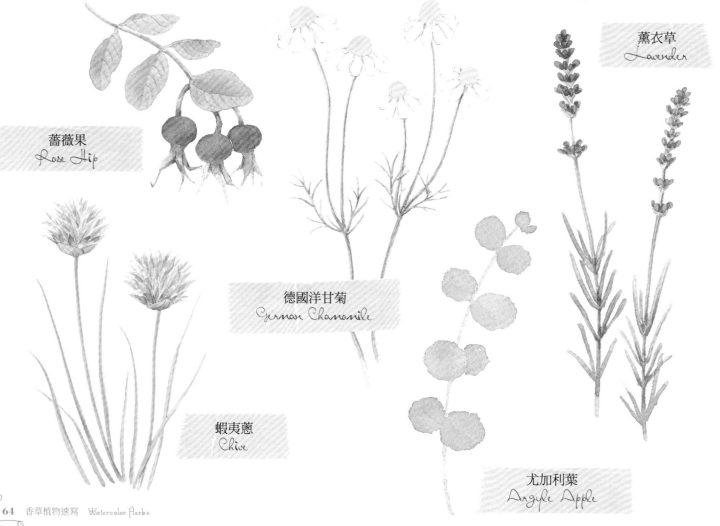

薔薇果
Rose Hip

薰衣草
Lavender

德國洋甘菊
German Chamomile

蝦夷蔥
Chive

尤加利葉
Argyle Apple

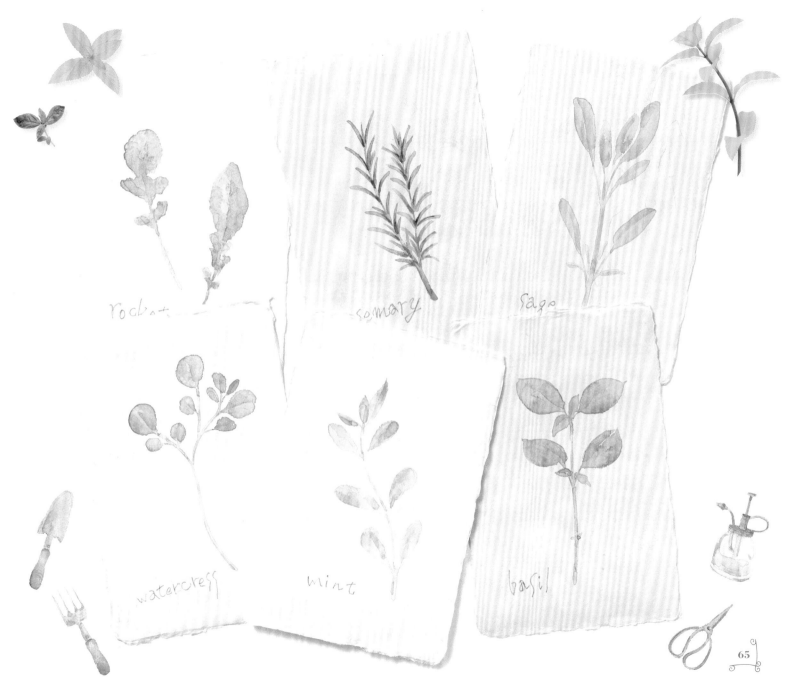

rocket

rosemary

sage

watercress

mint

basil

65

花草標本速寫 Watercolor Herbariums

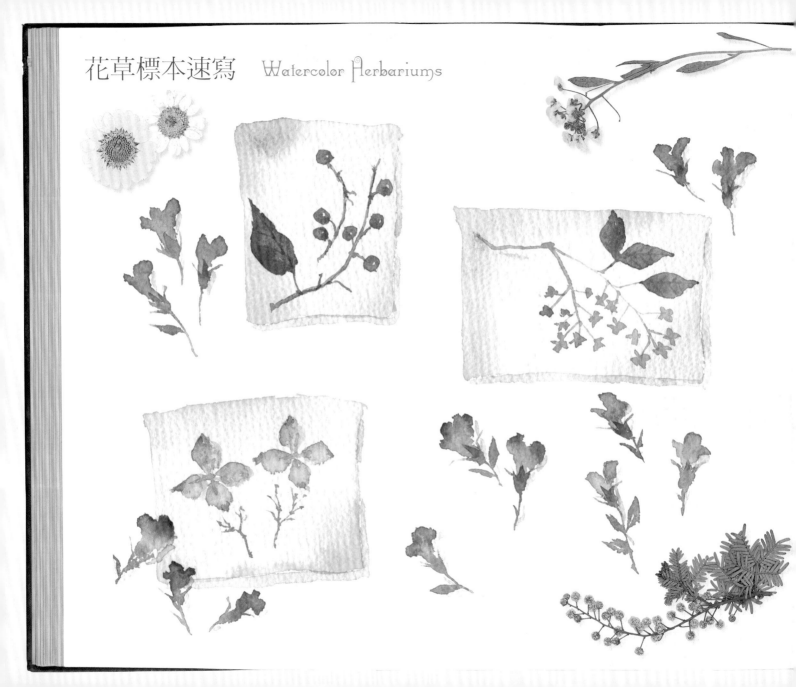

這裡要介紹的是花草標本。原本是指為了研究目的而將植物乾燥處理，
最近也有標本板或是牆上的掛飾等，各種不同型態的雜貨或居家裝飾品。
將充滿回憶的花做成押花或乾燥花保留下來，試著畫畫看這些植物標本也不錯。

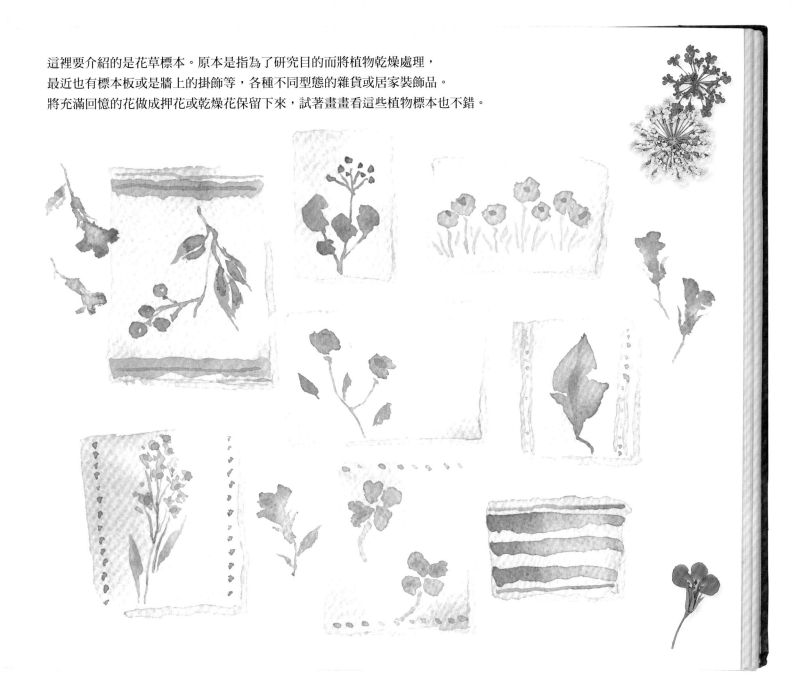

10 一朵玫瑰 *Single Rose*

分類 ： 薔薇屬薔薇科
學名 ： Rosa
花季 ： 5～11月
花語 ： 愛與美

在希臘神話中，代表愛與美與性愛的女神「阿佛洛狄忒」誕生之時，創造出了玫瑰花，而玫瑰花也深受埃及豔后和拿破崙的王妃約瑟芬喜愛。凜然而立的莖上開出單獨一朵花，姿態很美也很特別。如裙襬皺褶般輕盈的花瓣是復古色調、明度較低的粉紅色，連綻放的樣子都相當高雅。用和P24～P27不同的畫法描繪看看吧！

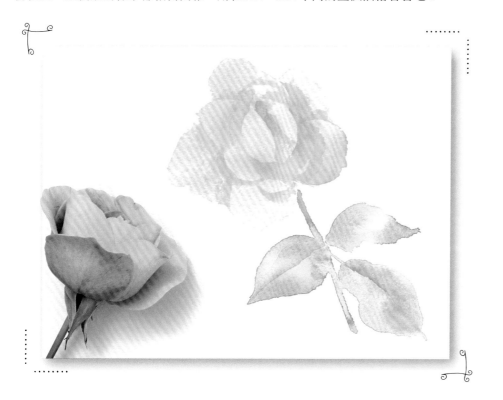

草圖（線稿）在P115。

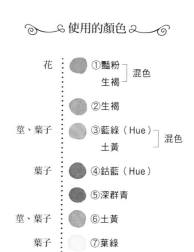

～ 使用的顏色 ～

花	①豔粉 / 生褐	混色
	②生褐	
莖、葉子	③藍綠（Hue）/ 土黃	混色
葉子	④鈷藍（Hue）	
	⑤深群青	
莖、葉子	⑥土黃	
葉子	⑦葉綠	

花

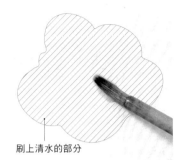

刷上清水的部分

1　將整朵花用沾了清水的筆
刷上水分。

2　在花朵中央畫上加入茶色
的粉紅色，讓顏色匯聚起
來。
①

3　趁顏料未乾，用沾了清水
的筆將顏料向花朵外緣推
開。
①

4　外側的花瓣也用加入茶色
調和的粉紅色來畫。
①

5　趁顏料未乾，在花瓣彎曲起來而產生
陰影的部分用充滿水分的土黃色重疊
上色。
②

6　只要用筆尖點上顏色，顏料就會擴散
暈染開來。
②

7　呈現出外緣花瓣的陰影。
②

8 顏料乾了以後，沿著外側花瓣連接花萼處，以加入茶色調和的粉紅色重疊上色。
①

9 趁顏料未乾，用沾了清水的筆將顏色往花瓣外緣推開。

10 一片一片仔細地疊上加入茶色調和的粉紅色。
①

11 趁顏料未乾，以沾了清水的筆將顏色推開。

12 沿著圓弧疊上加入茶色調和的粉紅色，用沾了清水的筆將顏色推開。
①

13 沿著花苞的弧度，疊上加入茶色調和的粉紅色，再用沾了清水的筆推開。
①

14 一片一片仔細地沿著花瓣和花萼相連的圓弧，重複「疊上加入茶色調和的粉紅色、再用沾了清水的筆推開」的步驟。
①

15 顏料乾了之後，在花瓣彎曲而產生陰影的地方疊上以水調淡的土黃色，將顏色向花瓣外緣推開。

16 在呈現陰影的部分以土黃色重疊上色，就能表現出花瓣重疊的樣子。

17 沿著花苞的弧度疊上土黃色，再用沾了清水的筆推開。

葉子

刷上清水的部分

18 將左邊的葉子全部以沾了清水的筆刷上水分。

19 趁水還未乾，沿著葉子的形狀畫上綠色。

20 以綠色描邊後，將一開始刷上的水分和綠色混合渲染開來。

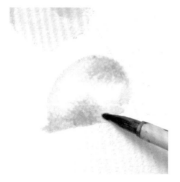

21 在葉子的前端和根部畫上藍色。只要用筆尖輕點上色，顏色就會混合在一起。
④

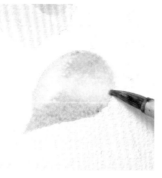

22 再次疊上綠色，讓整體顏色融合起來。
③

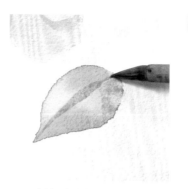

23 顏料完全乾燥後，用綠色描繪葉脈。
③

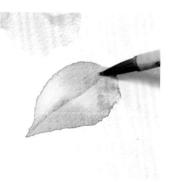

24 趁顏料未乾，用沾了清水的筆將顏色刷淡混合。
④

25 下面的葉子先以充滿水分的綠色畫一半。
③

26 趁顏料未乾，用較深的藍色畫上剩下的另一半。
⑤

27 在葉子前端疊上綠色、加以渲染。
③

28 葉子完全乾燥後，以土黃色描繪葉脈，再用沾了清水的筆將顏料向外推開。
⑥

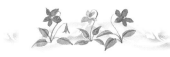

29 另一片葉子則用亮黃綠色畫出2/3。

 ⑦

30 趁亮黃綠色未乾前,在剩下的部分塗上綠色。

③

31 趁顏料未乾,在葉子的根部疊上綠色、渲染開來。

③

32 在葉子前端塗上少量藍色並加以渲染。3片葉子的顏色稍做變化,就能呈現出栩栩如生的感覺。

④

莖

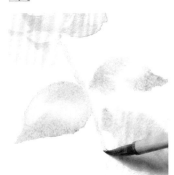

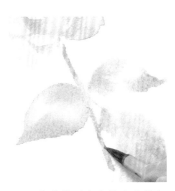

… 完 成 …

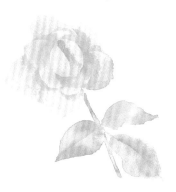

33 用綠色俐落地畫出莖。

③

34 在莖與花朵的連接處重疊畫上土黃色並渲染開來。

⑥

35 在莖的下方也疊上土黃色並加以渲染,就能為作品加分。

⑥

11 三色菫 Viola

分類：菫花科菫花屬
學名：Viola
花季：10～5月
花語：誠實、信賴、少女的戀愛、
　　　小小的幸福

三色菫是菫菜科菫菜屬的通稱，在園藝界都把大花三色菫的品種之一以三色菫來稱呼。江戶時代末期傳入日本，戰後開始專精培育。一般會將花朵較大的稱為大花三色菫，花朵較小且開較多花的稱為三色菫，但現在因為品種越來越多，區別已經不太明顯。有各式各樣的花形和顏色，開花期很長，強韌且容易培育，是花園裡的可愛主角。

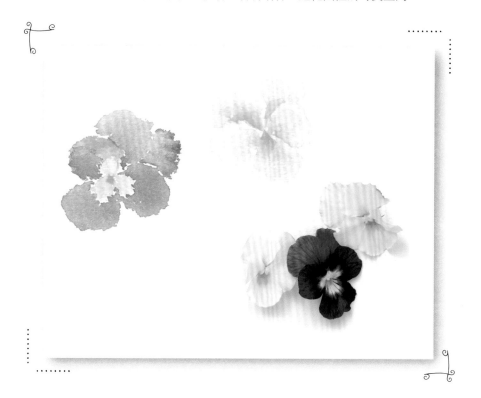

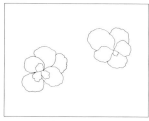

草圖（線稿）在P117。

❦ 使用的顏色 ❦

花：
①永固亮黃
②永固深黃
③礦物紫
④礦物紫 \ 混色
　石青 /
⑤檸檬黃

紫色花朵

1 以黃色畫出花朵中心呈放射狀的花紋。

①

2 花蕊用深黃色上色。

②

3 先畫側瓣（五片花瓣中左右兩側的花瓣）。在中心的放射狀花紋周圍以紫色上色。

③

4 趁顏料未乾，用沾了清水的筆將顏色往花瓣外側推開。

5 另一邊的側瓣也以紫色上色，趁顏料未乾，用沾了清水的筆將顏色往花瓣外側推開。

③

6 下瓣（下方的花瓣）也以紫色上色，趁顏料未乾，用沾了清水的筆將顏色往花瓣外側推開。

③

7 在中央的放射狀花紋旁畫上藍紫色，使顏色暈染開來。

④

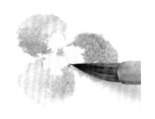

8 側瓣和下瓣都用藍紫色加以暈染。

④

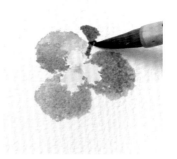
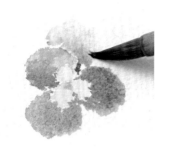
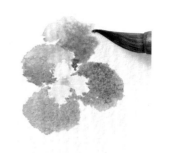
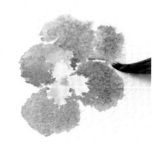

9 ④ 以藍紫色畫出左側上瓣（上面的兩片花瓣）的根部。

10 趁顏料未乾，用沾了清水的筆將顏色往花瓣外側推開。

11 ③ 趁顏料未乾前疊上紫色，讓顏色暈染開來。

12 ④ 以藍紫色畫出右邊的上瓣。

亮黃色花朵

13 ⑤ 以亮黃色畫出整朵花的形狀。

14 ① 用黃色描繪花蕊和花朵中央的放射狀花紋。

15 ① 在所有花瓣的邊緣疊上黃色。

16 ① 顏料乾了以後，在中央的放射狀花紋上疊上黃色。

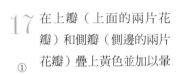

17 ① 在上瓣（上面的兩片花瓣）和側瓣（側邊的兩片花瓣）疊上黃色並加以暈染。

18 ① 因為黃色顏料乾燥後顏色很容易變淺，請多重疊上色幾次。

19 ② 以深黃色描繪花蕊。

20 ② 在上瓣的根部疊上深黃色。

…完成…

21 ② 在花蕊處疊上深黃色。

22 趁上瓣和花蕊的深黃色未乾前，用沾了清水的筆將顏色往花瓣外側推開。

23 ② 在側瓣的根部也疊上深黃色，趁顏料未乾，用沾了清水的筆將顏色往花瓣外側推開。

大花三色堇、三色堇、紫羅蘭的速寫 Watercolor Pansies, Violas and Violets

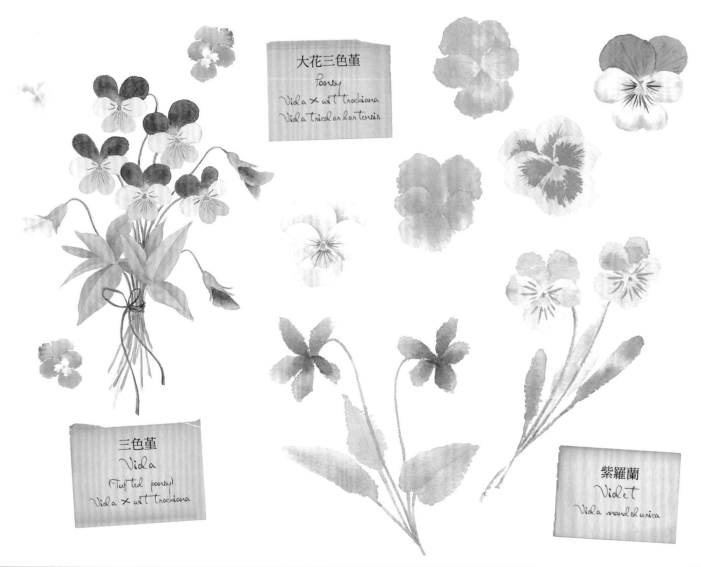

大花三色堇
Pansy
Viola × wittrockiana
Viola tricolor hortensis

三色堇
Viola
(Tufted pansy)
Viola × wittrockiana

紫羅蘭
Violet
Viola mandshurica

紫羅蘭是一種山中的野花。有日本原生的品種和外來品種，改良為園藝用品種的，就是大花三色菫或三色菫。顧名思義，花朵較大的稱為大花三色菫，花朵小巧的則稱為三色菫。充滿魅力且惹人憐愛的紫羅蘭，華麗且充滿香氣的大花三色菫或三色菫，不論何時都能讓我們擁有視覺的享受。

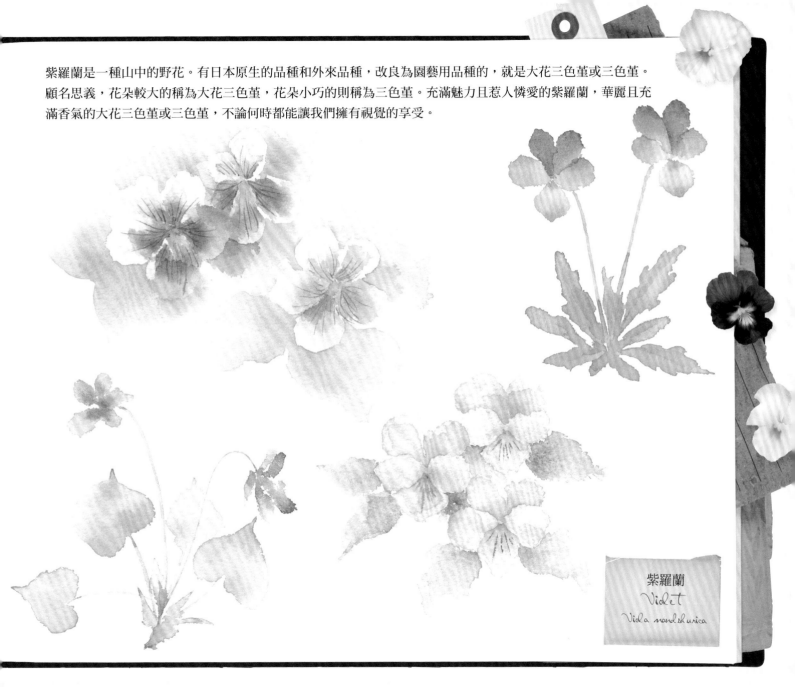

紫羅蘭
Violet
Viola mandshurica

12 花朵裝飾
Decorative Floral Line

草圖（線稿）在P116。

也很推薦大家把多種花或植物組合搭配起來，畫成裝飾圖案或裝飾線（用圖案組成裝飾用的線）、邊框等等。將重新設計或變化形狀的花朵或蝴蝶等圖案交錯描繪，應該也很有趣。挑選四季中美麗的花花草草，做成信件開頭插圖或放在卡片中也很棒。

∽ 使用的顏色 ∾

花	① 檸檬黃	花	⑤ 歌劇紅	葉子、小花	⑨ 石青			
	② 永固亮黃		⑥ 永固深黃		⑩ 葉綠			
	③ 豔粉		⑦ 膚色1號	葉子	⑪ 永固綠1號			
	④ 永固紅	葉子	⑧ 天藍	小花	⑫ 礦物紫			

粉紅色花朵

1 花蕊上方以亮黃色來畫。

①

2 趁顏料未乾，在花蕊下方疊上黃色。用筆尖以輕點的方式上色，顏色就會滲透融合在一起。

②

3 趁花蕊處的顏料未乾，開始用粉紅色畫上花瓣。

③

4 在花蕊周圍以畫圈般的方式描繪。花瓣的粉紅色與花蕊的黃色融合在一起，就能呈現出美麗的暈染。

③

5 花瓣邊緣以充滿水分的紅色重疊上色。

④

6 接著在邊緣以亮紅紫色暈染開來。

⑤

7 花蕊的顏料乾了以後，用深黃色描繪花蕊的凹凸處。

⑥

8 趁深黃色顏料未乾，用沾了清水的筆稍微渲染開來。

橙色花朵

9 以亮黃色畫出整個花蕊的形狀。

①

10 趁花蕊的顏料未乾，以亮橙色畫上花瓣。

⑦

11 趁顏料未乾，在花瓣邊緣混入粉紅色。

③

12 用沾了清水的筆整體刷上水分，讓顏色暈染開來。花蕊和花瓣的顏料融合在一起，就能呈現出漂亮的漸層。

13 趁顏料未乾，用深黃色描繪花蕊的凹凸處。

⑥

14 趁深黃色顏料未乾，用沾了清水的筆稍微渲染開。

葉子

15 以水藍色畫出葉子的左半邊。

⑧

16 留下葉脈處不畫，右半邊也以水藍色上色。

⑧

17 趁顏料未乾，在葉子的根部以亮藍色重疊上色。

⑨

18 以亮黃綠色畫出旁邊葉子的左半邊。

⑩

19 留下葉脈處不畫，右半邊以水藍色上色。

⑧

20 在葉子的根部混入深黃綠色。

⑪

21 以亮黃綠色畫出上方的葉子，留下葉脈處不畫。只要將葉子的顏色做少許變化，就能為作品加分，呈現出有趣的氛圍。

⑩

紫色小花

22 ⑨ 以亮藍色畫出紫色小花的莖。用細筆俐落地拉出線條,就能畫得很漂亮。

23 ⑫ 以紫色描繪小花。用心畫出花朵小小的感覺,以輕點的方式來描繪。

24 ⑩ 用亮黃綠色來畫小花的葉子。

25 ⑨ 葉子的根部混入亮藍色。

藍色小花

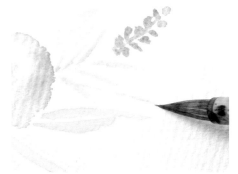
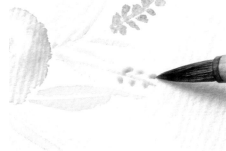

26 ⑨ 用亮藍色俐落地拉出線條,畫出藍色小花的莖。

27 ⑨ 以亮藍色描繪小花。

28 ⑫ 趁顏料未乾,在藍色小花的各處疊上紫色,就能呈現出真實感。

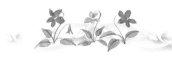

29 以同樣作法，用亮藍色俐落地畫出另一支藍色小花的莖。
⑨

30 用亮藍色描繪小花。
⑨

31 趁顏料未乾，在藍色小花的各處疊上紫色。
⑫

… 完 成 …

32 葉子以亮黃綠色來描繪。
⑩

33 試著觀察整體色彩平衡，輕鬆愉快地決定葉子和小花的配色吧！

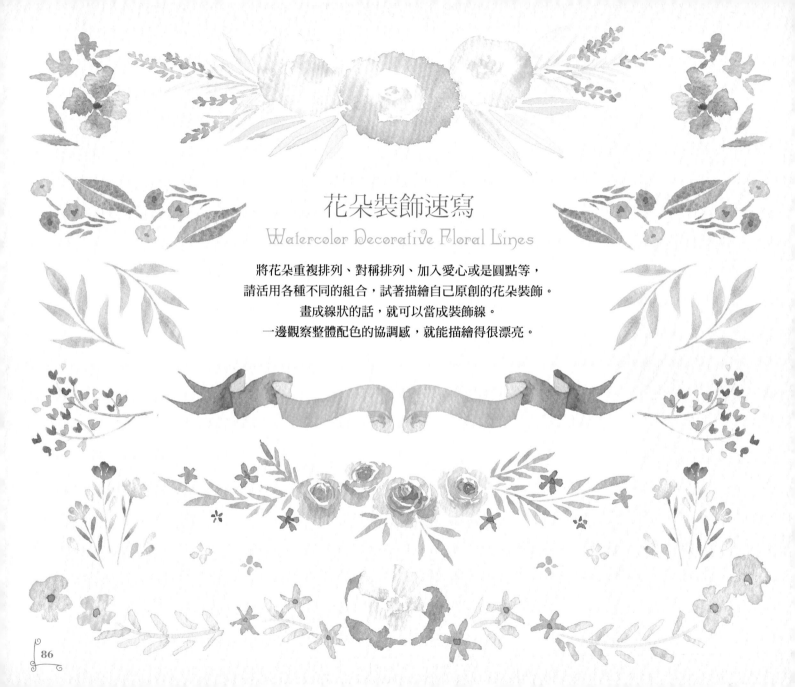

花朵裝飾速寫
Watercolor Decorative Floral Lines

將花朵重複排列、對稱排列、加入愛心或是圓點等，
請活用各種不同的組合，試著描繪自己原創的花朵裝飾。
畫成線狀的話，就可以當成裝飾線。
一邊觀察整體配色的協調感，就能描繪得很漂亮。

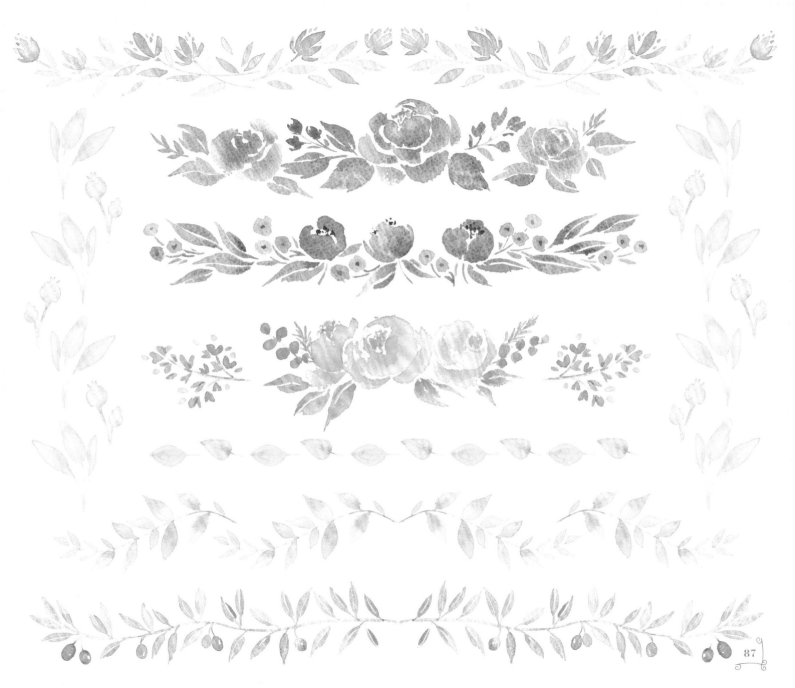

葉子裝飾速寫 Watercolor Green Leaf Line

用紙膠帶輔助，畫看看葉子的裝飾吧！
可以乾淨撕除且不殘留的紙膠帶，在想呈現銳利線條時是很便利的工具。
尤其推薦漆油漆所使用的、堅固且耐水性佳的產品。

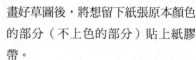

1 畫好草圖後，將想留下紙張原本顏色的部分（不上色的部分）貼上紙膠帶。

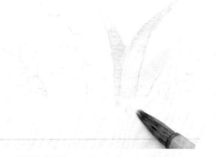

2 開始畫葉子。即使畫到紙膠帶上也不用在意。

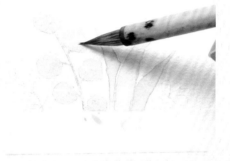

3 顏料積在紙膠帶上也沒關係。邊畫邊享受著色和配色的樂趣。

… 完 成 …

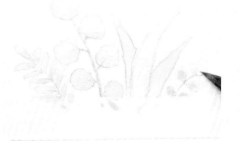

4 觀察整體顏色的平衡，讓顏料混合或渲染開來也可以。

5 顏料完全乾了之後，慢慢撕下紙膠帶，就能呈現出銳利的線條。

Watercolor Green Leaf
Frames and Lines

13 一束野玫瑰

Wild Rose Bouquet

草圖（線稿）在P117。

設計花束時，可以自由選擇不同的主題，像是季節性花草、野花、果實，或是以綠葉為主等形式，建議大家不妨一邊賞玩花朵、享受組合變化的樂趣，一邊進行描繪。假如進一步活用花草的組合，將多種花草描繪在圓形曲線上，就能變成美麗的花圈。請仔細地觀察整體構圖的協調感，畫出漂亮的作品吧！

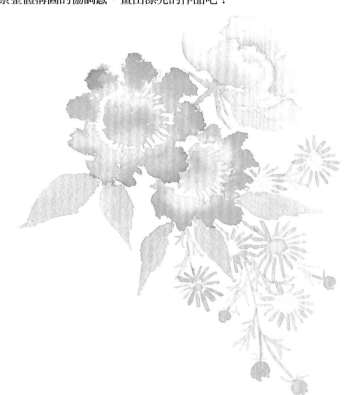

使用的顏色

野玫瑰、小花	①檸檬黃
野玫瑰	②永固深黃
	③永固紅
	④永固深黃 ⎱ 混色
	朱紅（Hue） ⎰
	⑤貝殼粉
	⑥永固亮黃
野玫瑰花萼、葉子 小花的莖、葉子和花萼	⑦藍綠（Hue） ⎱ 混色
	土黃 ⎰
野玫瑰花萼	⑧藍綠（Hue）
野玫瑰葉子	⑨石青
小花、小花的花苞	⑩礦物紫 ⎱ 混色
	歌劇紅 ⎰

紅色野玫瑰

1 以亮黃色畫出花蕊的上半部。

①

2 馬上在下方畫上深黃色。

②

3 趁顏料未乾，用沾了清水的筆將顏料往花蕊外側推開。

4 用細筆以深黃色描繪花蕊細細的絨毛。

②

5 用沾滿紅色顏料的筆畫出花瓣的邊緣。

③

6 因為顏料很容易乾，要頻繁地沾取顏料來上色。

③

7 趁紅色顏料未乾，用沾了清水的筆將顏料往花朵內側推。

橙色野玫瑰

8 用深黃色描繪花蕊內側。
②

9 趁顏料未乾，用沾了清水的筆將顏色往外推。

10 用細筆以深黃色描繪花蕊細細的絨毛。
②

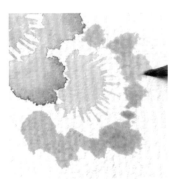

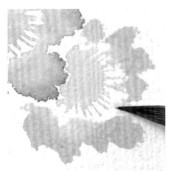

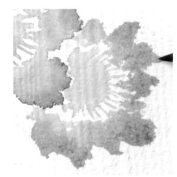

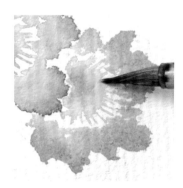

11 用沾滿橙色顏料的筆畫出花瓣的邊緣。
④

12 趁橙色顏料未乾，用沾了清水的筆將顏料往花朵內側推。

13 接著再於花瓣邊緣疊上橙色，呈現出立體感，給人栩栩如生的感覺。
④

14 在花蕊中央疊上深黃色，呈現出立體感。
②

面向側邊的粉紅色野玫瑰

15 沿著圓弧曲線，用粉紅色畫出花瓣的根部。
⑤

16 趁顏料未乾，用沾了清水的筆將顏色往花瓣外側推開。
①

17 以亮黃色畫出花蕊。

18 在花蕊內側以黃色重疊上色。
⑥

19 用粉紅色畫出後方花瓣的內側。
⑤

20 趁顏料未乾，用沾了清水的筆將顏色往花瓣外側推開。

21 以綠色描繪花萼。

⑦

22 在花萼的各處以藍綠色重疊上色。

⑧

野玫瑰葉子

23 用綠色畫出葉子從根部到大約一半的部分。
⑦

24 趁顏料未乾，以亮藍色畫上葉子約一半處到前端的部分。這樣兩個顏色就能夠自然地暈染開來，非常美麗。
⑨

25 畫其他葉子時也一樣，讓綠色和亮藍色融合在一起。

小花

26 以亮黃色畫出花蕊。
①

27 將筆尖調整地尖一點，把筆桿立起來，以紅紫色描繪細細的花瓣。
⑩

28 畫的時候要頻繁地沾取顏料。
⑩

29 以同樣的方式，仔細地描繪每一朵小花。

30 使用細筆，以綠色俐落地拉出小花的花莖。
⑦

31 使用細筆，以綠色描繪小花細細的葉子。
⑦

32 用綠色描繪葉子時要有耐心。用細筆來畫，顏料會比用一般的筆時更容易乾，所以要頻繁地沾取顏料。
⑦

小花的花苞

…完 成…

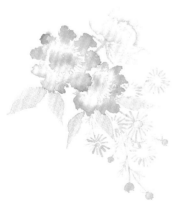

33 以細筆沾取綠色顏料，俐落地拉出線條，畫出莖。
⑦

34 莖分成兩株的地方開始要以紅紫色來畫，然後直接用紅紫色畫出圓圓的花苞。
⑩

35 以細筆沾取綠色顏料，描繪出花萼和葉子。
⑦

花束速寫 Watercolor Flower Bouquets

銀蓮花花束
Anemone Bouquet

百日菊花束
Youth-and-Old-Age
Bouquet

瑪格麗特花束
Marguerite Bouquet

女郎花花束
Golden Lace Bouquet

花束的形式、種類或設計各有不同。請挑選想畫的花並加以組合，輕鬆愉快地描繪看看吧！
只將花卉排列在一起也很可愛，而讓花朵重疊或在陰影處疊上顏色，則能畫出成熟的氛圍。
綁上緞帶或是將邊緣的顏色暈染開來，就能呈現出浪漫的感覺。

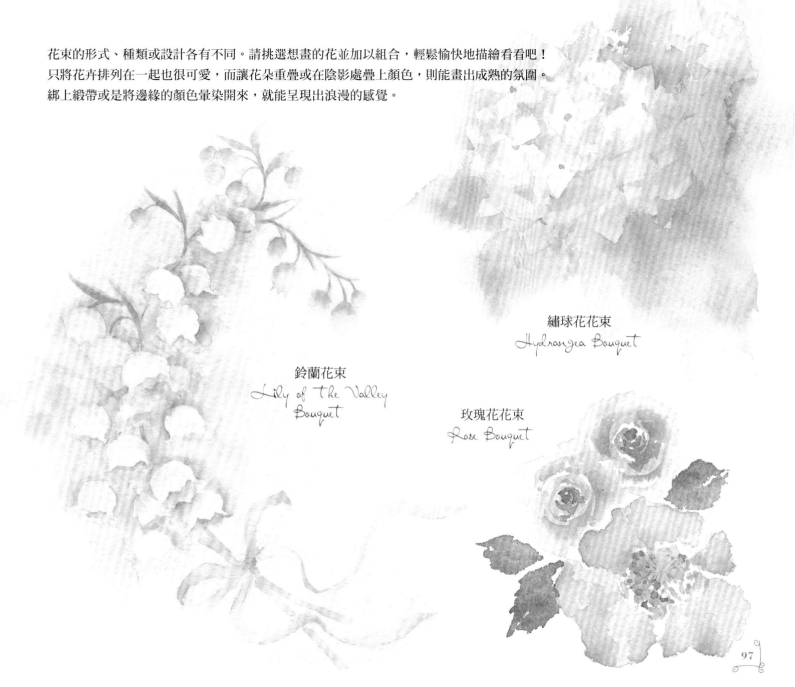

繡球花花束
Hydrangea Bouquet

鈴蘭花束
Lily of the Valley
Bouquet

玫瑰花花束
Rose Bouquet

12 柏樹風景畫
Landscape with Cypress

在風景畫中活用混合與渲染的技法，就能畫出彷彿在與顏料遊戲般的作品。只要稍微改變混合或渲染的色調，天空和大地的氛圍也會為之一變。邊畫邊看美麗的風景照片，或是外出寫生，把眼前遼闊的風景畫下來，應該都會很有趣。

草圖（線稿）在P118。

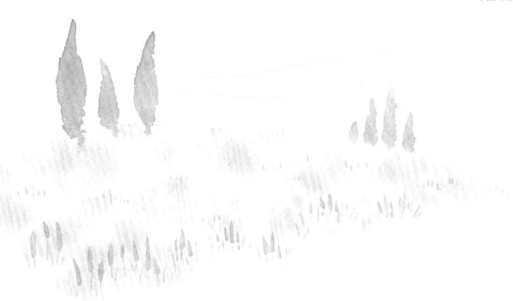

❧ 使用的顏色 ❧

原野	① 永固亮黃	
原野、野花	② 礦物紫 石青	混色

原野、柏樹	③ 石青	
原野	④ 豔粉	
	⑤ 葉綠	

原野、柏樹和野花	⑥ 藍綠（Hue） 土黃	混色
天空	⑦ 天藍	

原野

刷上清水的部分

1 將整個原野的範圍都用筆刷上水分。

2 以黃色畫出點狀。顏料會和水融合擴散開來，使花草呈現出柔美的氛圍。
①

3 一邊留意平衡，一邊將整個原野都畫上黃色的點狀。
①

4 接著畫上藍紫色的點狀，不要跟黃色的重疊。
②

5 用亮藍色畫出點狀。
③

6 用粉紅色畫出點狀。
④

7 用亮黃綠色畫出點狀。
⑤

8 再用粉紅色畫出點狀，填滿空隙。
④

9 用綠色畫出點狀，填滿空隙。柔美且開滿花朵的原野就完成了。
⑥

柏樹

10 以加入較多藍綠色的綠色描繪柏樹。
⑥

11 從柏樹約一半的位置開始，以亮藍色重疊上色。
③

12 用同樣的方式，以綠色和亮藍色描繪柏樹。

13 畫柏樹時，將綠色混色（2色）的比例稍微做點改變，就能為作品加分，畫出有趣的氛圍。
⑥

野花

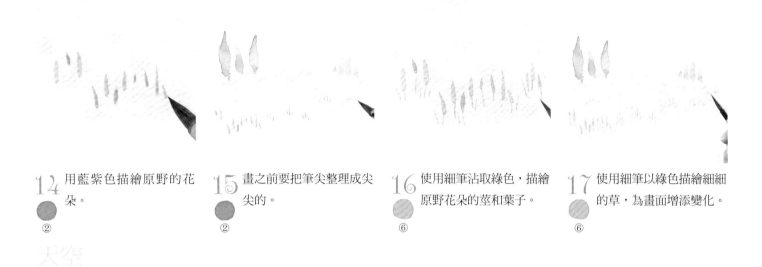

14 用藍紫色描繪原野的花朵。
②

15 畫之前要把筆尖整理成尖尖的。
②

16 使用細筆沾取綠色，描繪原野花朵的莖和葉子。
⑥

17 使用細筆以綠色描繪細細的草，為畫面增添變化。
⑥

天空

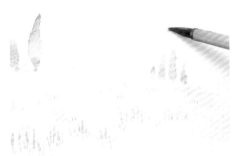

… 完 成 …

18 將筆尖斜躺，用水藍色俐落地拉出線條描繪天空。不要將天空全部塗藍，而是像畫出雲朵之間的空隙般，拉出較粗的線條，就能畫得很漂亮。
⑦

19 遠方的天空也是讓筆尖斜躺，用水藍色俐落地描繪。
⑦

樹木與風景速寫 Watercolor Trees and Landscapes

傘狀、蛋狀、圓錐狀等，樹木有各式形狀與種類。

樹幹的粗細、樹枝的分岔方式和葉片的生長方式都有所不同。

多多觀察各種樹木，並試著變化形狀、使用多種色彩，就能變成有趣的插畫。

樹木林立的風景也充滿樂趣，能夠成為很棒的作品。

請活用水彩的混合與渲染技法，試著畫看看有樹木的風景吧！

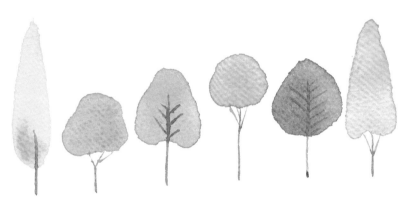

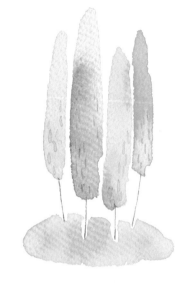

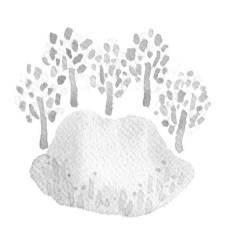

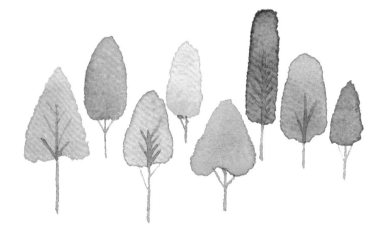

15 藍尾鴝
Red-flanked Bluetail

暗暗的森林裡，沐浴在陽光下而散發出琉璃色光芒的藍尾鴝。成年雄鳥的外觀是鮮豔的藍色，在公園等處常可見到其蹤跡。遇見藍尾鴝，就彷彿是找到「幸福的青鳥」般，讓人覺得開心。試著邊賞鳥邊享受水彩速寫的樂趣吧！

草圖（線稿）在P118。

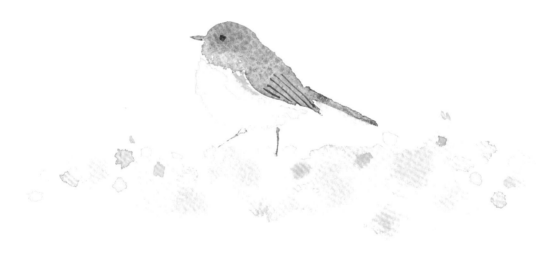

◆ 使用的顏色 ◆

藍尾鴝： ①深群青	藍尾鴝： ④永固深黃	藍尾鴝： ⑦鈷藍（Hue）
②礦物紫	藍尾鴝、原野： ⑤葉綠	原野： ⑧豔粉
藍尾鴝、原野： ③永固亮黃	藍尾鴝： ⑥石青	

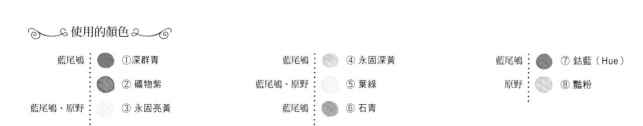

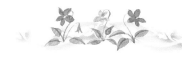

藍尾鴝

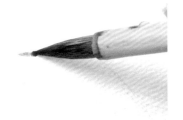

1 以深藍色來畫鳥喙。
①

2 接著用深藍色畫出臉、頭部以及背部至約一半的地方。
①

3 以紫色畫出背部的下半部到連接尾巴的地方。
②

4 用深藍色描繪尾巴。
①

5 以沾了清水的筆，將喉部一帶的藍色淡淡地渲染開來。
③

6 翅膀與身體連接處以黃色來上色。

7 趁顏料未乾，用沾了清水的筆將顏色往下方推開。

8 在翅膀與身體的連接處疊
上深黃色。

④

9 以亮黃綠色畫出胸部。

⑤

10 腹部也畫上亮黃綠色。

⑤

11 用飽含水分的亮藍色描繪
尾巴內側。

⑥

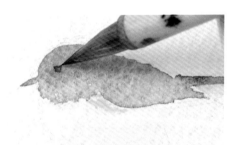

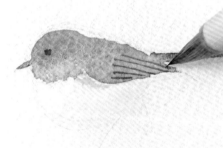

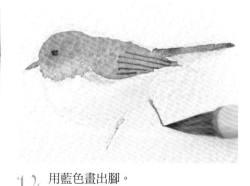

12 顏料乾了以後,將筆尖整理得尖尖
的,用藍色描繪眼睛。
⑦

13 用藍色細細地畫出羽毛的毛流。
⑦

14 用藍色畫出腳。
⑦

原野

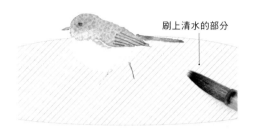

刷上清水的部分

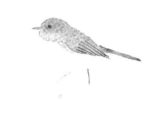

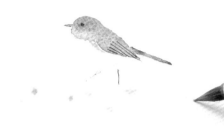

15　將原野的範圍先全部刷上水分。

16　用黃色畫出點狀。顏料會和水融合擴散開來，使原野呈現出柔美的氛圍。

③

17　以粉紅色畫出點狀。

⑧

··· 完 成 ···

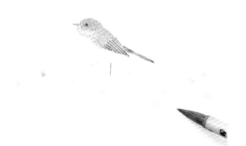

18　以亮黃綠色畫出點狀。

⑤

19　再用黃色畫出點狀，填補空隙。

③

可愛鳥兒們的速寫
Watercolor Pretty Birds

告知春天來臨的黃鶯或燕子、初夏時花嘴鴨親子看起來很開心地在河裡游泳、
秋天在葉子轉紅的樹上鳴叫的黃尾鴝、冬天啄食樹木果實的藍尾鴝。描繪有
「森林裡的寶石」之稱的鳥兒們，就能感受到速寫的愉悅美好。

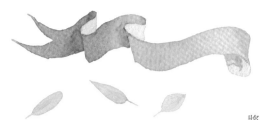

圖案索引

Index

.........

將本書中描繪的圖案以日文五十音的順序排列。

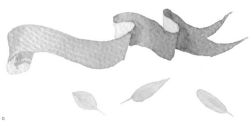

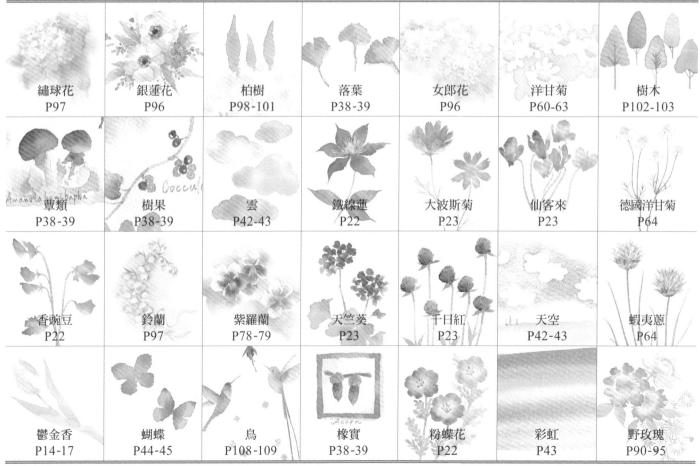

繡球花 P97	銀蓮花 P96	柏樹 P98-101	落葉 P38-39	女郎花 P96	洋甘菊 P60-63	樹木 P102-103
蕈類 P38-39	樹果 P38-39	雲 P42-43	鐵線蓮 P22	大波斯菊 P23	仙客來 P23	德國洋甘菊 P64
香豌豆 P22	鈴蘭 P97	紫羅蘭 P78-79	天竺葵 P23	千日紅 P23	天空 P42-43	蝦夷蔥 P64
鬱金香 P14-17	蝴蝶 P44-45	鳥 P108-109	橡實 P38-39	粉蝶花 P22	彩虹 P43	野玫瑰 P90-95

結語
Afterword

年幼的我，會在白紙上、書本或筆記本角落、夾報廣告背面、巷子裡的道路上、
有時候還會瞞著爸媽偷偷在和式紙門上，熱中地畫著我最喜歡的畫。
我一邊回憶著兒時那種興奮的心情，一邊描繪本書的畫作，
將腦中湧現的靈感逐一畫在紙上表現出來，揮動中的畫筆沒有停止的時候。

透明水彩的有趣之處，在於顏色與顏色的融合。
將顏料和清水調合，藉著水玩起遊戲。
渲染、混合，就算不如預期也非常有趣，
水和顏料呈現出來的那種偶然，也總是讓我心動不已。

如果本書能幫助你找到在紙張上揮灑顏料與水的樂趣，
那就是我最大的榮幸。

這次也從攝影師、設計師、責任編輯們那裡
得到許多幫助、知識、新發現與幸福。
你們忍耐我的任性並且配合我，我由衷地感謝。謝謝你們。

從今以後，也希望能夠透過繪畫和各位相遇、持續傳達繪畫的有趣之處。

2019年3月
一邊聽著小河的呢喃

田代 知子

草圖（線稿）集

請參考本書中介紹的畫法，以透明水彩將草圖（線稿）上色看看。

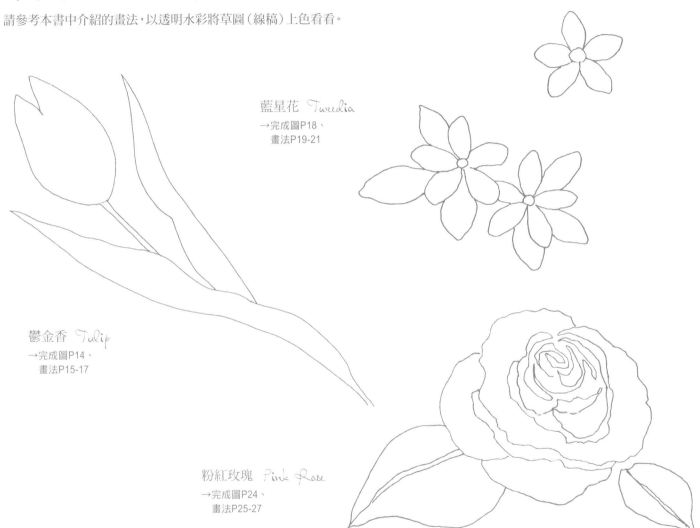

藍星花 *Tweedia*
→完成圖P18、
　畫法P19-21

鬱金香 *Tulip*
→完成圖P14、
　畫法P15-17

粉紅玫瑰 *Pink Rose*
→完成圖P24、
　畫法P25-27

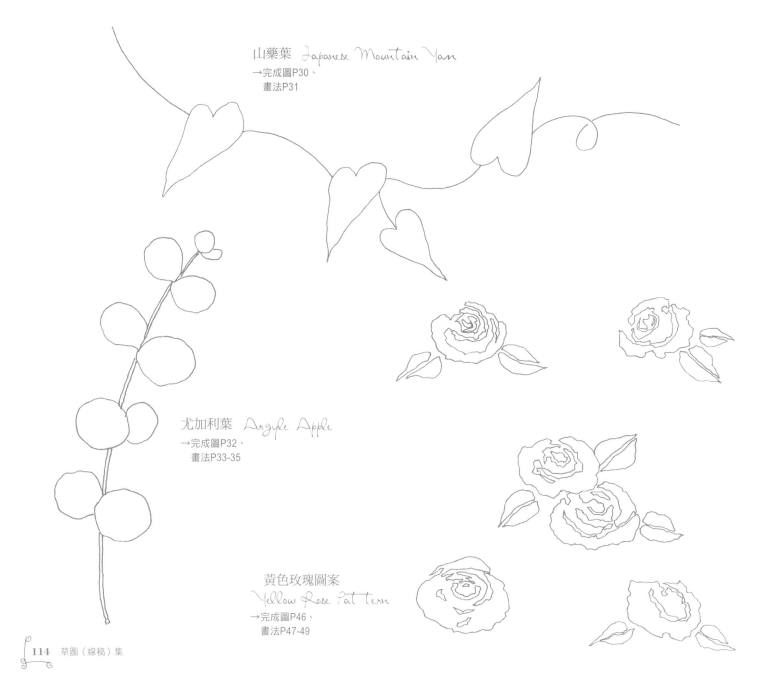

山藥葉　Japanese Mountain Yam
→完成圖P30、
　畫法P31

尤加利葉　Argyle Apple
→完成圖P32、
　畫法P33-35

黃色玫瑰圖案
Yellow Rose Pattern
→完成圖P46、
　畫法P47-49

藍雛菊 *Blue Daisy*

→完成圖P56、
　畫法P57-59

一朵玫瑰 *Single Rose*

→完成圖P68、
　畫法P69-73

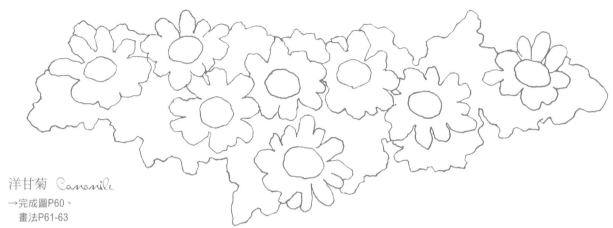

洋甘菊 Camomile
→完成圖P60、
　畫法P61-63

花朵裝飾
Decorative Floral Line
→完成圖P80、
　畫法P81-85

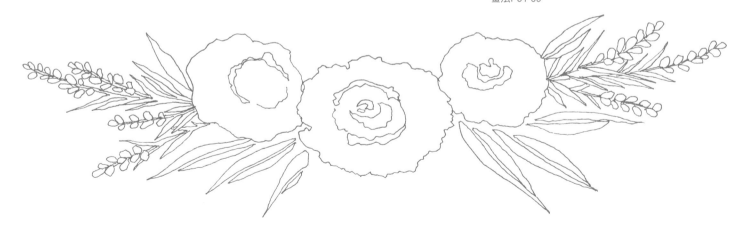

三色堇 *Viola*
→完成圖P74、
　畫法P75-77

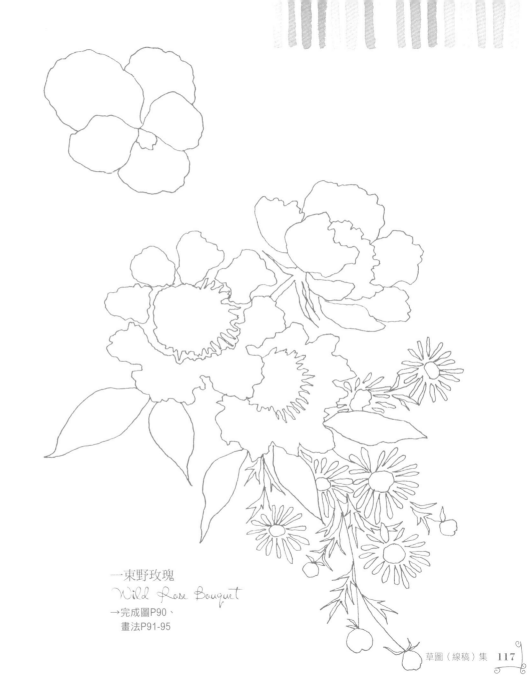

一束野玫瑰
Wild Rose Bouquet
→完成圖P90、
　畫法P91-95

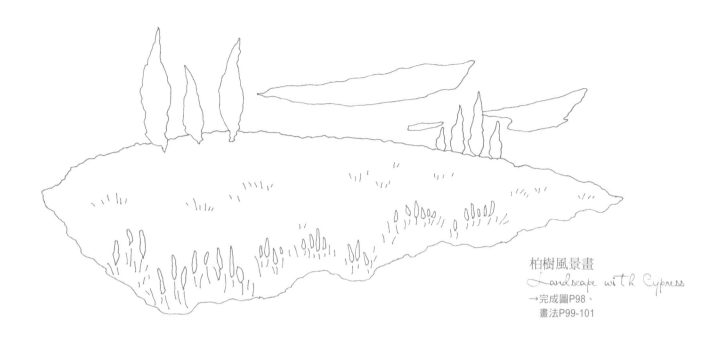

柏樹風景畫
Landscape with Cypress
→完成圖P98、
　畫法P99-101

藍尾鴝 Red-flanked Bluetail
→完成圖P104、
　畫法P105-107

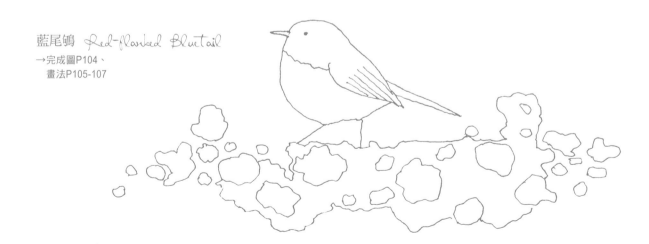

田代知子
Tomoko Tashiro

畫家、插畫家。出生於日本東京都。
從多摩美術大學畢業，主修日本畫。拜師於堀文子門下。
曾製作書籍裝幀插畫、雜誌廣告、新宿伊勢丹和新宿小田急ACE的櫥窗展示設計、
KOSE及資生堂的商品包裝插畫等，在許多領域都很活躍。
「おとぎ話のぬり絵」系列作品（PIE International出版）在全世界累積銷量超過30萬冊。

著作
《はじめての水彩画 12か月の花スケッチ》
《季節の水彩手帖 春の花スケッチ》《季節の水彩手帖 夏の花スケッチ》
《季節の水彩手帖 秋の花スケッチ》《季節の水彩手帖 冬の花スケッチ》
《はじめてのやさしい水彩画》《はじめての色えんぴつ画 花いろさんぽ道》
《色えんぴつで描こう 小さな花とかわいい模様》《色えんぴつで描こう 小さなイラストと和の文様》
《色えんぴつで描こう 12か月のかわいいモチーフと花模様》
《おとぎ話のぬり絵ブック》《お姫さまと妖精のぬり絵ブック》《ファンタジーのぬり絵ブック》
（以上為PIE International出版）
《鏡の国の衣裳美術館 ぬり絵ブック》（世界文化社出版）
《パティシエ・ジャッキー! ぬり絵ブック》（小學館出版）

裝幀、插畫
《田園の快楽》（世界文化社出版）《あなたの運命を変える ── 魔法のごちそう》（世界文化社出版）
《イタリア出会いの旅、思い出のレシピ》（TOTO出版）等。

日文版STAFF
攝影／中辻 渉
裝幀、藝術指導／若林伸重、花岡文子（Akane design）
內頁設計／八田さつき
編輯／荒川佳織

初學者也能輕鬆上手！
透明水彩花草技法
2020年4月1日初版第一刷發行
2022年7月1日初版第二刷發行

作　　者　田代知子
譯　　者　黃嫣容
編　　輯　陳映潔
發 行 人　南部裕
發 行 所　台灣東販股份有限公司
　　　　　＜網址＞www.tohan.com.tw
法律顧問　蕭雄淋律師
香港發行　萬里機構出版有限公司
　　　　　＜地址＞香港北角英皇道499號北角工業大廈20樓
　　　　　＜電話＞（852）2564-7511
　　　　　＜傳真＞（852）2565-5539
　　　　　＜電郵＞info@wanlibk.com
　　　　　＜網址＞http://www.wanlibk.com
　　　　　　　　　http://www.facebook.com/wanlibk
香港經銷　香港聯合書刊物流有限公司
　　　　　＜地址＞香港荃灣德士古道
　　　　　　　　　220-248號荃灣工業中心16樓
　　　　　＜電話＞（852）2150-2100
　　　　　＜傳真＞（852）2407-3062
　　　　　＜電郵＞info@suplogistics.com.hk
　　　　　＜網址＞httpwww.suplogistics.com.hk

Printed in Taiwan, China.

Originally published in Japan by PIE International
Under the title 楽しくすてきにはじめての水彩スケッチ草花とあそぶ
© 2019 Tomoko Tashiro / PIE International

Complex Chinese translation rights arranged through TOHAN Corporation, Japan